퇴근 후 ,
나만의 아이패드 드로잉

퇴근 후 ,
나만의 아이패드 드로잉

키츠 (kits.)

아이패드로
마음껏
그려봐요.

스스로 그림을 잘 못 그린다는 생각이 들 때가 있지요?
저는 그림을 표현하는 건 하나의 기술일 뿐이라고 생각해요.
모두가 자기만의 고유한 아름다움은 이미 지니고 있고,
단지 이를 표현하는 기술을 쌓아가면 될 뿐이에요.

감사하게도 그림은 우리의 부족한 면은 다독여주고,
오히려 발견하지 못했던 나만의 취향, 장점, 나아가 아름다움을
발견할 수 있도록 짚어주기도 하지요.

그림을 그리는 데에 아이패드 드로잉을 추천하는 이유는
손 그림만큼 많이 연습하지 못해도 편안하게 표현할 수 있고,
그리는 과정 중 언제든 마음껏 되돌리거나 수정할 수도 있어요.
그러면서도 손 그림처럼 따뜻하고 포근한
아날로그 텍스처도 듬뿍 담을 수 있지요.

저 또한 대학 실기 시험을 위한 입시 미술을 거치며
'똑같이 잘' 표현해야 한다는 강박을 지니고 있었지만,
오히려 정확한 사진 또는 컴퓨터같이 정교한 표현에 비해
투박하고 조금은 어긋나있는 우리만의 표현 속에
고유한 아름다움이 담긴다는 걸 깨달았어요.

이 책의 그림들도 어디까지나 참고 작품일 뿐, 정답은 아니에요.
똑같이 완성해야 한다는 부담은 내려놓고
간단한 방법들을 함께 익히다 보면
어느새 자신만의 분위기로 자연스레 드러날 거예요.

곧 각자만의 정답을 찾을 수 있도록,
그 정답을 찾아가는 과정의 지름길을 차근차근 안내해 드릴게요.

함께 마음껏 그리고,
마음껏 칠해봐요.

– 키츠 (kits.) 박지현

퇴근 후,
나만의
아이패드
드로잉

Lesson#01 준비하기

Lesson#02 과슈

준비하기　Ready

Lesson　　#01

아날로그 감성을 듬뿍 담은 아이패드 드로잉을 만나보세요.
프로크리에이트 핵심 기능을 차근차근 익히다 보면
자연스럽게 멋진 드로잉을 시작할 준비가 되어있을 거예요.

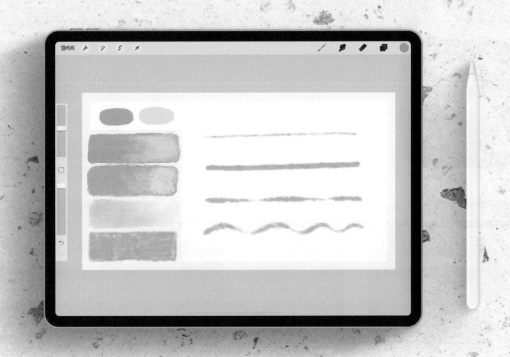

프로크리에이트 앱을 소개할게요.

Procreate 4+
Sketch, paint, create.
Savage Interactive Pty Ltd

#51 in Graphics & Design
★★★★★ 4.5 · 23K Ratings

$9.99 · Offers In-App Purchases

iPad Screenshots

캔버스 속 기본 메뉴 훑어보기.

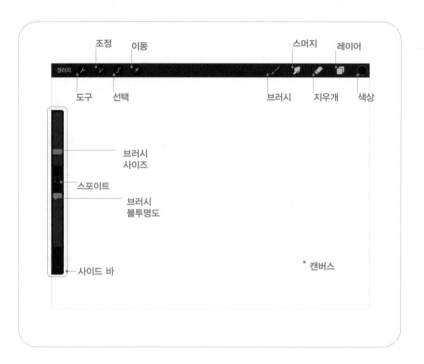

조정
이동
스머지
레이어
갤러리
도구
선택
브러시
지우개
색상
브러시
사이즈
스포이트
브러시
불투명도
사이드 바
캔버스

드로잉의 시작! 갤러리와 캔버스 설정하기。

Procreate

자료 1-1
2224 × 1223px

과슈 | 계절 과일
210 × 210mm

Check Point!

· 프로크리에이트 핵심 기능을 익히면서, 자연스레 다음 챕터의 그림을 그릴 준비를 합니다. 갤러리와 캔버스를 설정하고, 필요한 자료들을 설치하는 법을 익혀보세요.

· 앞으로 필요한 모든 자료는 책 마지막 페이지에 마련된 QR코드에서 다운받을 수 있습니다. 스페셜 페이지를 개봉해 보세요!

스플릿 뷰 활용하기

01 프로크리에이트 앱을 실행 후, 화면 하단의 바를 살짝 올리면 기존 사파리 앱이 보입니다. 이를 꾹 눌러 드래그한 뒤 화면 좌측에 드롭시켜 주면 [스플릿 뷰] 기능이 실행됩니다. 앞으로 [스플릿 뷰] 기능으로 2가지 화면을 동시에 볼 수 있어요.

커스텀 캔버스 만들기

02 앞으로 챕터마다 관련 자료를 [스플릿 뷰]로 띄워 놓고 그려보세요. 나만의 레퍼런스 자료를 띄워놓고 그리는 방법의 예행연습이 될 수 있어요.
[스플릿 뷰]의 비율을 조절하고 싶을 때, 가운데 검은색 바를 드래그해 주세요. [스플릿 뷰]를 해제하고 싶을 때, 검은색 바를 화면 밖으로 드래그합니다.

03 먼저 프로크리에이트 앱에서 캔버스(대지)를 만들어볼게요. 우측 상단의 [+] 버튼을 누르면, 기본 캔버스 목록이 나옵니다.
[새로운 캔버스] 타이틀 우측의 [+] 박스를 클릭하여, 자주 사용할 커스텀 캔버스를 추가해볼게요.

04 완성 작품들을 웹에만 업로드하려면 '픽셀' 단위도 충분하지만, 언젠가 굿즈로 제작할 상황을 대비하여 '밀리미터' 단위를 추천합니다.
계속 쓰게 될 1:1 비율로 만들어볼게요. 너비와 높이에 '210mm'를 입력해 주세요. 이를 만약 픽셀 단위로 변환한다면 '2400px' 정도입니다.

05 DPI는 곧 해상도를 의미하는데, 일반적인 웹 해상도는 '72', 웹에서 고해상도일 땐 '150'입니다. 우리는 인쇄용 고해상도인 '300'으로 설정해 볼게요.
만일 같은 크기라 해도 해상도를 낮게 작업하면, 조금만 확대해도 네모네모한 도트가 보이면서 깨져 보이는 현상이 생기기 때문입니다.

06 캔버스 크기가 클수록, 혹은 해상도가 높아질수록 '최대 레이어 수'가 적어집니다. 레이어는 곧 '투명 종이' 역할을 하는데, 이 개수가 많을수록 섬세한 작업을 하기에 좋아요.
다만 아이패드 기종에 따라 램 용량의 차이가 나기 때문에 같은 크기와 해상도여도 레이어 수는 다를 수 있어요.

07 왼쪽 메뉴의 [색상 프로필]로 넘어 가볼게요. RGB는 모니터용 컬러, CMYK는 인쇄용 컬러입니다. 기본 설정은 'sRGB'지만, 다양한 디바이스 간에 넓은 컬러를 호환해 주는 'Display P3'를 선택해도 좋아요.

추후 인쇄하더라도, RGB 모드로 작업하는 걸 추천할게요. CMYK 모드로 작업할 수도 있지만, 버그가 꽤 있는 데다 RGB 형식으로 진행 후 색상을 보완해 주면 큰 문제는 없기 때문입니다.

08 타임랩스 설정은 프로크리에이트 앱 5.0 버전부터 생겼어요. 이전 버전까지는 타임랩스 추출 시 영상 중간마다 화질이 일그러지는 현상이 있었으나, 이제는 [무손실]을 택하여 이러한 현상을 없앨 수 있어요. 유튜브나 영상 작업을 생각하고 있다면 꼭 설정해 놓으세요.

09 상단에 '제목 없는 캔버스' 이름을 클릭하여 캔버스 이름을 수정할 수 있어요. '퇴근 후 아이패드 드로잉−정사각형'으로 바꿔볼게요. 그다음 [창작] 버튼을 누르면, 새로운 캔버스로 바로 들어가집니다.

캔버스 밖에서 사진 불러오기

10 좌측 상단의 [갤러리]를 눌러서 나간 뒤, 다시 [+] 버튼을 눌러보면 캔버스가 추가된 걸 볼 수 있어요. 캔버스를 왼쪽으로 스와이프하면 언제든 [편집]과 [삭제]가 가능합니다. '과슈 | 계절 과일'이라고 바꿔주세요.

11 이번 챕터의 미션 자료를 캔버스 밖에서 불러올게요.
자료 링크 내 〈챕터 1〉의 〈자료 1-1〉의 파일명을 클릭하고, 새로운 창에 뜬 이미지를 꾹 눌러 [사진 앱에 추가]로 저장합니다.

12 갤러리 상단의 [사진] 메뉴를 눌러 앨범에서 해당 이미지를 선택해 주세요. 이미지에 해당하는 크기로 새로운 캔버스가 생성되면서 바로 들어가집니다. 다시 [갤러리]를 눌러 나와 주세요.

갤러리 그룹 만들기

캔버스 안에서 사진 불러오기

13 앞으로 다양한 작업이 쌓일 때, 분류하기 편하도록 '그룹', 즉 '스택'을 만들 수 있어요. 캔버스를 다른 캔버스 위로 드래그 앤 드롭하면, 해당 캔버스들끼리 그룹이 생성됩니다.

14 역시나 스택의 이름도 클릭하여 수정할 수 있어요. '퇴근 후, 아이패드 드로잉'으로 변경해 주세요.

반대로 스택 안에서 캔버스를 빼고 싶을 땐, 해당 캔버스를 드래그한 상태에서 다른 손으로 스택 타이틀 옆의 [〈]을 눌러주세요.

15 첫 번째 그림을 그리기 위한 준비로, 자료 페이지 〈챕터 2〉의 〈자료 2-1〉, 〈자료 2-2〉를 저장합니다.

'과슈ㅣ계절 과일' 캔버스로 들어가, 좌측 상단의 [동작] - [추가] - [사진 삽입하기]로 〈자료 2-1〉 스케치 가이드를 먼저 불러옵니다. 사진이 불러와지면 마우스 커서 모양의 [선택] 툴이 활성화되는데, 아이콘을 한 번 더 클릭하면 해제됩니다. 〈자료 2-2〉도 동일하게 가져옵니다.

동작 메뉴 살펴보기

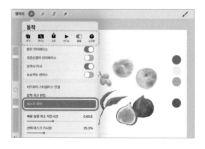

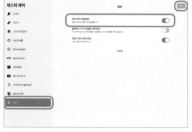

16 [동작] 메뉴에는 캔버스에 이미지를 불러오고, 레이어 혹은 캔버스를 복사하거나 붙여 넣는 [추가] 탭, 캔버스 자체를 편집하는 [캔버스] 탭, 그림을 다양한 형식으로 추출하는 [공유] 탭, 과정이 녹화되는 [비디오], 작업 환경을 설정하는 [설정] 탭이 있어요. 각 메뉴에 대해서는 차차 익혀갈 예정이지만, 미리 [설정] 탭에서 작업 환경 3가지를 설정해 볼게요.

TIP● 제스처 제어하기
먼저 [제스처 제어] − [일반] − [터치 동작 비활성화]를 켜주세요. 이는 은연중에 손가락이 브러시 역할이 되어서 그림을 변형시키지 않도록, 손가락은 오로지 제스처 동작만 기능할 수 있도록 만들어 줍니다.

TIP● [사이드바] 위치를 설정할 수 있어요
[오른손잡이 인터페이스]를 껐다 켰다 하면 브러시 기능과 관련된 [사이드바] 위치가 이동됩니다. 선호하는 위치로 설정해 보세요.

TIP● [브러시 커서]를 켜주세요

[브러시 커서]를 켜두면, [브러시] 툴로 그리거나 [지우개] 툴로 지울 때마다 브러시의 위치와 크기가 보이는 덕분에 채색이 더 편해져요.

17 자료 페이지의 〈챕터 1〉 - 〈자료 1-2〉 파일을 다운로드하면, 인터넷 앱 주소창 오른편에 '다운로드' 아이콘이 활성화됩니다. 다운로드 항목 내 파일명을 클릭하면 [파일] 앱으로 전환되고, 여기서 해당 파일을 한 번 더 클릭해 주세요. 바로 프로크리에이트 앱으로 전환되며 커스텀 브러시가 설치됩니다.

18 우측 상단 메뉴를 살펴보면 [브러시], 손으로 문지르는 [스머지], 섬세하게 지울 수 있는 [지우개], 투명 종이 역할의 [레이어], 마지막으로 동그란 모양의 [색상] 기능이 있어요.

[브러시] 툴에 들어가 보면, [브러시 라이브러리]의 최상단에 방금 설치한 커스텀 브러시 폴더가 추가된 걸 확인할 수 있어요. 그 중 첫 번째 과슈 캔버스 브러시를 선택해 주세요.

브러시를 익히면서 선과 면 표현 연습하기.

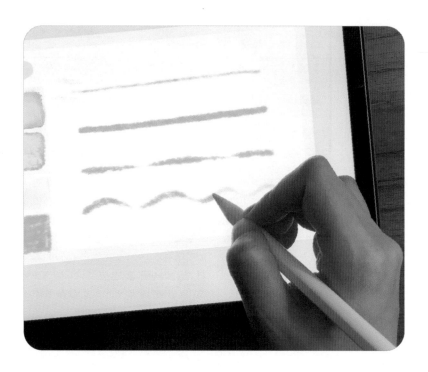

· 손 그림 느낌 가득한 커스텀 브러시인 과슈, 파스텔, 수채화, 색연필 재료를 익히면서 선과 면 표현을 연습해 보세요.

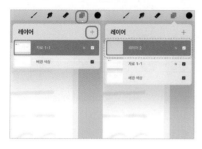

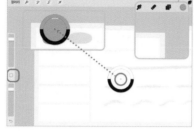

01 만들어두었던 〈자료 1-1〉의 캔버스에 들어갑니다. 우측 메뉴 중 [레이어] 메뉴의 [+]를 눌러 새로운 레이어를 생성해 주세요.

TIP● 작업하려는 레이어가 선택되어 '파란색'으로 활성화되어 있는지 항상 체크해주세요. 그래야 기존 자료 레이어는 보호하면서, 새로운 투명 종이 레이어에 채색됩니다.

02 [사이드바]의 가운데 네모 버튼은 스포이트 기능인데, 클릭 시 원 모양이 나타납니다.
원 모양의 하단은 이전의 지정 색을, 상단은 현재 십자가 포인트에서 추출된 색상을 의미합니다. 추출하려는 색상 위로 원 모양을 가져가 터치하면, 해당 색이 추출되면서 우측 상단의 동그란 [색상] 툴의 색이 바뀝니다.

03 [사이드바]의 상단 막대는 브러시 사이즈를 의미합니다. 높일수록 브러시 사이즈가 커지고, 낮추면 브러시 사이즈가 작아져요. 아이패드 기종마다, 캔버스 크기마다 같은 퍼센트여도 다르게 적용되기에, 그때마다 알맞게 조절해 주세요. 아래의 막대는 브러시 불투명도입니다. 높이면 농도가 진해지고, 낮추면 농도가 옅어져요.

TIP● 잘못 칠해진 부분은 위의 지우개 툴을 활용해도 되지만, 앞으로도 제일 자주 쓰일 편리하고 간단한 핵심 제스처를 기억해 둘게요.
한 동작을 이전으로 되돌릴 땐 손가락 2개로 화면을 탭하고, 다시 앞으로 돌아올 땐 손가락 3개로 화면을 탭 하면 됩니다.

04 이제 동일한 색감으로 각 재료 브러시마다 텍스처 느낌을 확인하며 채색해볼게요. 과슈는 물을 머금은 은은한 수채화와 달리, 포스터물감을 떠올려보세요. 물이 최소한으로 섞여서 진한 농도에, 때론 푸석푸석할 정도로 매트하게 발리는 특성이 있어요. 그중 과슈 캔버스 브러시는 전반적인 형태를 채색할 때 활용하기 좋아요. 필압을 강하게 채색하면, 경계선의 붓 결이 거칠게 살아있도록 표현할 수 있습니다.

05 이번에는 부드럽게 그러데이션 해보세요. 두 번째 과슈 소프트 브러시를 선택하고 상단의 노란색을 스포이트 추출합니다.
TIP● 필압 최소화하기
필압을 최소한으로 화면에 미끄러지듯이 문질러 주세요. 색감이 더 드러나고 싶은 부분에선 필압을 강하게 해줍니다. 외곽이 훨씬 부드러워서, 나중에 붓의 결을 살리며 자연스러운 그러데이션으로 입체감을 표현하기에 제격이에요.

TIP● 브러시 불투명도 낮추기

만일 필압을 약하게 해도 농도가 여전히 진하게
표현되는 경우에는 [사이드바] 하단의 브러시
불투명도를 적절히 낮게 조절해 주세요.

반대로 필압을 아무리 강하게 꾹! 눌러도 농도
가 옅은 경우에는, 브러시 불투명도를 최대한으
로 높여주면 됩니다.

06 이번에는 여섯 번째 파스텔 캔버스 브러시
를 선택해 주세요. 스포이트로 주황색을 추출한
뒤, 채색합니다. 파스텔 특유의 푸슬푸슬한 텍스
처가 살아 있어요.

07 파스텔 소프트 브러시를 택하고, 스포이트
로 노란색을 추출해 주세요.

브러시 필압을 약하게 할수록 농도가 옅어지는
걸 고려하면서, 부드럽게 그러데이션을 표현해
보세요.

컬러 가이드　　　브러시
kits, Watercolor

컬러 가이드　　　브러시
kits, Color Pencil

08 수채화 브러시를 선택하고, 스포이트로 주황색을 추출해 주세요. 이 브러시는 물을 머금은 수채화 붓처럼 기본적으로 농도가 옅어요. 그러면서도 금방 마르듯이 은은한 붓 결의 외곽을 느낄 수 있어요.

따라서 부드럽게 옅어지는 그러데이션을 표현하고 싶다면, 필압을 최소화한 상태로 미끄러지듯이 문지르며 퍼트려주면 기존의 채색과 자연스럽게 섞이는 느낌을 살릴 수 있어요.

09 선 연습을 해볼게요. 이 커스텀 색연필 브러시는 일반 색연필보다도 부드러우면서 포근한 느낌을 지녔어요.

TIP● 가이드 선 위에서 꾹 눌렀을 때 가장 두꺼운 굵기가 가이드 선의 굵기와 비슷하도록 [사이드바]에서 브러시 크기를 미리 조절하면, 원하는 선 느낌을 더욱 편하게 표현할 수 있어요.

10 캔버스를 적당히 축소한 상태에서 그릴수록 더욱 편해요. 첫 번째 선의 경우, 필압을 최소화하여 그어주면 농도도 옅어지고 선의 굵기도 가늘어집니다. 반대로 두 번째 선에서 필압을 강하게 하면 농도도 진해지고 선의 굵기도 굵어져요. 세 번째 선은 필압의 강약을 조절하며 그어보세요. 마지막은 물결을 그으면서도 필압을 강하게 또는 약하게 조절해 보세요. 삐뚤삐뚤하게 그릴까 봐 걱정할 필요 없어요. 선이 유려하게 표현되도록 커스텀되어있으니까요.

11 이번엔 색연필로 서글서글 면 채우는 기법을 연습해 볼게요. 다른 재료들과 달리 사각사각 채워지는 느낌이 매력적이에요.

먼저 채색하고 싶은 네모 외곽을 선으로 그립니다. 그다음 안쪽 면을 짧은 선으로 지그재그 수평으로 채우다가, 수직으로도 채워보세요.

12 지그재그 선끼리 삐죽빼죽해서 서로 겹칠수록 서글서글한 텍스처가 더해지는 게 매력입니다. 익숙해지면, 화면에서 펜슬을 떼지 않고 한번에 이어가며 그려보세요.

디지털의 장점! 레이어 편집 기능과 텍스처 더하기.

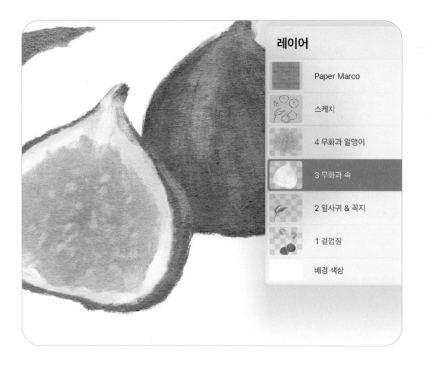

레이어

Paper Marco

스케치

4 무화과 알맹이

3 무화과 속

2 잎사귀 & 꼭지

1 겉껍질

배경 색상

Check Point!

· 디지털 드로잉만의 장점! 마음껏 수정하고 보완할 수 있는 레이어와 편집 기능을 훑어 볼게요.

· 간편한 색채 조정 기능으로 원하는 색감을 자유자재로 만들어 낼 수 있어요.

· 아날로그 손 그림 느낌 가득하도록, 깊이 있는 텍스처를 더해봅니다.

레이어 이해하기

01 레이어는 투명한 종이와도 같아요. '과슈 | 계절 과일' 캔버스로 들어가, [레이어] 메뉴를 눌러주세요. 레이어는 상단에 있을수록 최전선에서 모습이 보입니다.

예시로 〈자료 2-2〉 레이어가 〈자료 2-1〉보다 상단에 있으니 잘 보이고, 〈자료 2-1〉의 모습은 가려져 있지요.

TIP● 왜 처음부터 레이어 개수를 강조했을까요? 예시로 〈챕터 2〉의 그림을 손 그림처럼 하나의 레이어에 다 그렸다고 생각해 보세요. 완성하고 보니 무화과 속 색감만 고치고 싶을 수 있어요. 그럼 조심스럽게 덧칠하면서 마음에 들었던 외곽의 표현이 흐트러질까 봐 전전긍긍해야 해요. 하지만 레이어를 잘게 나눌수록 원하는 부분만 수정하기 편해집니다. 해당하는 레이어만 선택하여 색감을 뚝딱 바꿀 수 있지요.

02 레이어의 우측 체크 버튼은 눈 역할입니다. 체크를 풀면 해당 레이어는 보이지 않고, 체크하면 보이게 됩니다. 〈자료 2-1〉 레이어는 끄고, 〈자료 2-2〉 레이어만 켜주세요.

그다음 살펴볼 기능을 위해 〈자료 2-2〉 레이어를 복제해 볼게요. 캔버스 설정과 일관된 인터페이스로, 레이어를 왼쪽 스와이프하면, [복제]와 [삭제] 기능을 사용할 수 있습니다.

색채 조정 기능 활용하기

 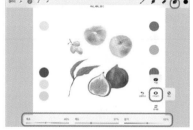 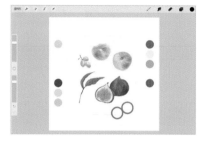

03 왼쪽 상단의 [조정] 메뉴에 들어가 보세요. 업데이트 덕분에 기능이 더 풍성해졌지만, 그중에서 [색조, 채도, 밝기]만 사용할 거예요. 앞으로 줄여서 [색채 조정]이라 칭하겠습니다.
레이어와 펜슬 모드가 있지만 항상 [레이어]만 사용할 거예요. 해당 레이어의 전체에 적용하거나, 필요시에는 원하는 부분만 [선택] 툴로 선택하여 사용할게요.

04 [색조]를 움직여보면, 기존의 색 자체를 모든 스펙트럼의 색으로 변경할 수 있어요. [채도]는 높일수록 색이 선명해지고, 낮출수록 흑백에 가까워집니다. [밝기]는 단순히 밝고, 어두움을 조절해 줄 수 있어요. 조정 후 화면 어디든 탭 한 뒤, [미리보기]를 누르면 조정 이전과 이후를 비교할 수 있어요. 조정이 완료되면 상단 메뉴 중 레이어 메뉴라던지 다음 단계에 해당하는 아무 메뉴를 클릭해 주세요. 그럼 알아서 적용되면서 해당 기능에서 벗어납니다.

TIP● 이처럼 조정 기능을 사용했을 때도 손가락 두 개로 화면을 동시에 탭 하면 다시 돌아가게 됩니다.
〈챕터 1〉에서 살펴보는 이러한 기능들이 아날로그 손 그림에서는 불가능한, 디지털 드로잉의 장점입니다. 언제든 과정마다 조정하며 색다른 결과물이 나올 수 있어요.

색상 메뉴 이해하기

05　이번에는 우측 상단의 동그라미인 [색상] 메뉴를 살펴볼게요. 하단 탭 중 [클래식] 탭에서 색조, 채도, 밝기를 고려하며 직접 색을 선택하기 좋아요.

네모 칸의 좌우는 '채도'입니다. 왼편으로 갈수록 채도가 낮아져 흑백에 가까워지고, 오른편으로 갈수록 채도가 높아져 색이 쨍하게 선명해져요. 네모 칸의 상하는 '밝기'입니다. 상단으로 갈수록 밝아지고, 하단으로 갈수록 어두워져요.

06　따라서 명도가 비슷한 어두운색이더라도 채도가 낮을 경우엔 중후한 그레이톤에 가깝고, 채도가 높은 경우엔 색이 선명하게 쨍하면서 어두운색이 되지요. 이는 하단의 가로선에서도 세밀하게 조정하기 편합니다.

07　그리고 이 무지개 막대에서 '색조', 즉 고유색 자체를 조정할 수 있습니다. 보통 왼쪽이 붉고 따뜻한 방향, 오른쪽이 파랗고 차가운 방향입니다.

초록을 예로 들면 왼쪽으로 갈수록 따뜻한 초록, 오른쪽으로 갈수록 차가운 초록이 됩니다. 주황도 좌측으로 가면 따뜻하다 못해 붉어지고, 우측으로 갈수록 시원한 노랑이 되지요.

색상 팔레트 직접 만들기

종이 텍스처 만들기

08 [색상] – [팔레트] 탭에 들어가서, 상단의 [+] 버튼을 누르고 [새로운 팔레트 생성]을 선택해 주세요.
팔레트가 새롭게 추가되면서 '제목 없음' 타이틀 옆에 파란 체크 박스가 표시되는데, 이는 기본값으로 설정되었다는 의미로 앞으로 색상 메뉴 내 하단의 다른 탭에서도 항상 상단에 떠 있는 팔레트가 된단 걸 의미합니다.

09 〈자료 2-2〉 왼편 상단의 회색은 앞으로 모든 챕터에서 종이 바탕색으로 사용됩니다. 저번에 익혔던 스포이트 기능으로 색을 하나씩 추출하여 컬러 팔레트의 원하는 위치에 탭 하여 추가해 보세요. 사용하는 순서대로 세 개씩 묶어 놨으니, 좌측부터 순서대로 세트를 채워갈게요. 헷갈리지 않도록 비스듬히 한 줄씩 띄워주세요. 혹시라도 색이 잘못 추가될 경우, 해당 색을 꾹 눌러 [색상 견본 삭제]를 할 수 있습니다.

10 이제 종이 바탕색을 위한 레이어를 위해 우측 상단의 [+]를 눌러 새로운 레이어를 생성해 주세요.
팔레트의 회색을 클릭하면, [색상]의 동그라미가 해당 색으로 변합니다.

컬러 가이드	브러시
●	kits, Texture – Paper Marco

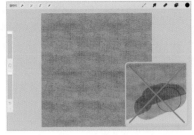

11 [색상] 동그라미를 드래그하여 캔버스에 바로 드롭하면 해당 색으로 레이어가 가득 채워집니다.

TIP● [색상] 동그라미를 오래 누르면, 이전 색으로 되돌아가는 기능이 있기 때문에 클릭하자마자 드래그해 주세요.

12 종이 텍스처를 위한 레이어를 최상단에 새롭게 생성해 주세요. Paper Marco 브러시를 선택하고, 검은색을 만들기 위해 색상 [클래식] 탭에서 네모 칸의 맨 왼쪽의 제일 아래 꼭짓점 부근을 선택하세요.

캔버스 전체를 가득 칠해주세요. 손을 뗐다가 다시 더하면 텍스처가 겹치기 때문에, 손을 떼지 않고 한 번에 쓱쓱 채워야 합니다.

13 이제 2개의 레이어를 하나로 합쳐주세요. 둘 중 위에 있는 레이어의 섬네일을 클릭하고, [아래 레이어와 병합]을 선택합니다.

하나로 합쳐진 레이어의 섬네일을 클릭한 뒤, [이름 변경]을 택하여 텍스처 이름인 'Paper Marco'로 변경해 보세요. 내가 어떤 텍스처 브러시를 활용했는지 잊지 않을 수 있어요.

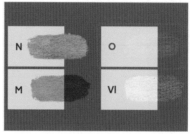

14 하지만 아직 자료 이미지에 텍스처가 자연스럽게 겹치지 않았어요. 레이어 우측의 'N' 이라는 알파벳을 클릭하여, [블렌드 모드]를 조정해 줄게요. 현재는 [N], 즉 보통(Normal)의 상태입니다.

15 자료 링크의 〈참고 1-3〉을 함께 볼게요. [M], 곱하기(Multiply) 모드는 뜻 그대로 정직하게 곱해졌다면, [O], 오버레이(Overlay) 모드에서 가장 자연스럽게 텍스처가 얹어진 것을 볼 수 있어요. 따라서 앞으로 텍스처에 자주 사용할 모드는 이 오버레이입니다. [VI], 비비드 라이트 (Vivid Light) 모드는 훨씬 쨍하게 텍스처가 적용되지요? 농도가 옅은 수채화 질감에만 특별하게 적용할 예정이에요.

16 따라서 블렌드 모드를 오버레이로 바꾸고 레이어의 불투명도는 60% 정도로 낮춰주세요. 이제 〈자료 1-2〉에 자연스럽게 종이 텍스처가 얹어졌습니다. 채색 완성 후에도, 취향에 따라 원하는 만큼 불투명도를 조정해 주면 됩니다.

TIP● 종이 텍스처 레이어는 항상 모든 채색 레이어에 적용될 수 있도록 최상단에 있어야 합니다. 레이어 순서를 바꿀 땐, 해당 레이어를 드래그하여 원하는 위치에 드롭해 주세요.

완성한 작품 추출하기.

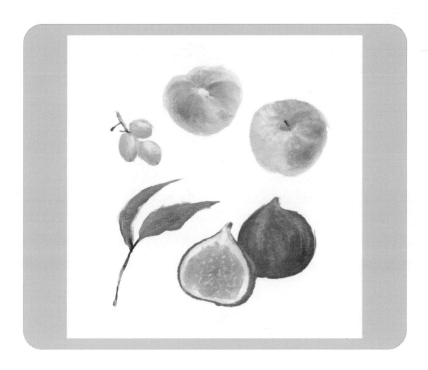

· 완성한 작품은 다양한 형식의 파일로 추출
 할 수 있어요.

이미지 외 여러 형식으로 저장하기

타임랩스 영상 추출하기

01 앞으로 작품이 완성되고, 이를 이미지 파일로 추출할 때는 [동작] – [공유] 탭에서도 웹 기본 형식인 'JPEG'을 선택하면 됩니다.

만일 투명 배경 버전이 필요할 땐 'PNG'로 추출하고, 외주를 진행하며 원본 파일을 제공하게 되는 경우에는, 'PSD'라는 포토샵 호환 파일 형식으로 추출하면 됩니다.

02 또한 내가 어떤 과정으로 그렸는지 확인하려면 [동작] – [비디오] 탭에서 [타임랩스 다시 보기]를 누르면 확인할 수 있어요.

좌우로 슬라이드 하면 속도와 재생 위치 조절도 가능합니다.

03 영상 파일로 추출할 땐 [비디오 내보내기]를 누른 뒤, '전체 길이'를 선택합니다. 그래야 스킵 없이 모든 부분이 다 담길 수 있어요. 이후 재생 길이를 줄이고 싶다면, 별도의 비디오 앱을 통해 속도를 조절해 주세요.

과슈 Gouache

Lesson #02

독특한 과슈의 질감으로 상큼한 계절 과일을 그려볼까요.
어눌하고 말랑한 느낌이 귀여운 다양한 형태의 과일들을
부담 없이 편안하게 표현해 보면서 레이어와 브러시, 다양한 색상들과 친해져 보세요.

싱그러운 계절 과일 스케치하기.

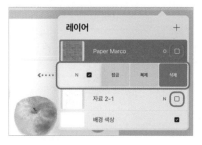

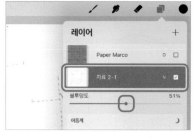

01 챕터1에서 기본 세팅을 마쳤으니, 본격적으로 드로잉을 시작해 볼게요. 최상단의 텍스처 레이어는 잠시 체크를 해제해서 보이지 않도록 해주세요. 해당 레이어는 모든 채색이 완료된 후 체크하여, 그림에 깊이를 더하는 멋진 피날레 역할을 할 거예요.

〈자료 2-2〉 컬러 가이드 레이어는 왼쪽으로 스와이프하여 삭제하고, 〈자료 2-1〉 스케치 가이드 레이어를 체크하여 켜주세요.

02 〈자료 2-1〉 스케치 가이드 레이어를 한 번 더 탭 한 다음, 참고하기에 부담스럽지 않은 정도로 불투명도를 적당히 낮게 조절해 주세요. 만일 스케치에 익숙해서 처음부터 직접 스케치하고 싶다면 아예 가이드 레이어를 끄거나 삭제하고 진행해도 좋아요.

03 [스플릿 뷰]로 〈자료 2-2〉를 띄워놓고 참고하면서 스케치 및 채색을 진행해 주세요.

이번 챕터에서는 실제 사물의 모습 대신 단순화하여 완성된 작품 자체를 참고해서 그려볼게요.

컬러 가이드	레이어	브러시
●	스케치	더웬트

04 이제 스케치를 위한 새로운 레이어를 생성해 주세요. 그다음 〈스케치〉 레이어를 클릭하여 파랗게 활성화합니다. 앞으로도 단계마다 페이지 상단에 표기한 레이어를 활성화한 상태에서 작업하는 것을 잊지 마세요!

TIP● 레이어가 생성되어야 하는 위치의 바로 아래 레이어를 클릭하고 [+] 버튼을 누르면, 원하는 위치에 레이어를 만들 수 있어요.

05 [브러시] 메뉴 내 스케치 폴더에서 마음에 드는 연필 브러시를 택해서 연습해 볼게요. 저는 더웬트 브러시를 즐겨 사용하는데요, 동그라미를 그려보면 다소 삐뚤빼뚤 손이 흔들리는 느낌이 다 담기는 것 같지요. 선 느낌이 중요한 그림이 아니라 단지 채색을 위한 가이드 용도이기 때문에 선의 모양새에 너무 마음 쓰지 않아도 괜찮아요. 무엇보다 어눌하고 말랑한 형태일수록 매우 귀여워진답니다.

TIP● [Streamline] 기능으로 유려한 선 표현도 가능해요. [브러시] 메뉴에서 해당 브러시 버튼을 한 번 더 탭 하여 [브러시 스튜디오] 설정에 들어가서 [안정화] 탭의 StreamLine '양'을 원하는만큼 올리고 새롭게 동그라미를 그려보세요. 어떤가요? 이 설정은 스케치할 때, 마치 우리가 오랜 시간 동안 선 연습을 해온 내공이 생긴 것처럼 훨씬 더 부드럽고 유려한 선이 그려지도록 도와줄 거예요.

06 스케치 가이드의 세로 중심선과 가로 중심선을 고려하여, 겉껍질 외곽을 동그랗게 그리면서도 위 꼭지를 살리며 표현해 주세요. 왼쪽 무화과는 하얀 속이 보이는 것을 고려해 겉껍질 두께를 툭 찌어 표시해 둡니다. 속 안맨이 위치는 둥글게 그려주세요.

07 잎사귀는 곡선으로 줄기를 먼저 그려주세요. 자연스럽게 뻗는 잎의 중심선을 고려해서, 중심선 양쪽으로 넓어졌다가 잎끝으로 갈수록 좁아집니다. 오른쪽 잎의 외곽에는 살짝 파인 부분도 표시해 주면 더욱 재밌는 표현이 될 수 있어요.

08 복숭아도 세로 중심선과 가로 중심선을 고려하여, 외곽을 동그랗게 그립니다. 왼쪽 복숭아는 하트 모양에 가까우면서도 중간중간 찌그러져 있는 모양으로, 오른쪽 복숭아는 조금 더 동그라면서도 하단은 살짝 끝이 뾰족한 느낌으로 재미있게 표현해 보세요.
그리고 복숭아 십자 중심 부근을 동그랗게 비우거나, 혹은 꼭지를 표시해 주세요.

09 먼저 청포도의 줄기를 뻗은 뒤, 3개의 포도 알을 각 중심선들을 고려하여 타원형으로 표현해 주세요. 매끈한 타원이 아니어도, 찌그러지면 찌그러진 대로 귀여워져요.

그다음 중심 줄기에서 뻗은 조그만 줄기들도 더 해주세요.

TIP● 스케치의 크기나 위치가 아쉽다면?

스케치 도중 크기나 위치가 아쉽다면, 좌측 상단 세 번째 메뉴 [선택] 툴에서 하단의 [올가미]를 선택하여 원하는 대로 편하게 구획을 잡을 수 있어요.

그다음 바로 옆 메뉴인 [이동] 툴을 눌러 활성화된 칸의 모퉁이를 잡아 크기를 조정할 수 있습니다. 하단의 [균등] 탭은 균등한 비율, [자유 형태] 탭은 자유롭게 조절할 수 있어요.

또한 어느 위치로든 손가락을 화면에 대고 움직이면 위치를 바꿀 수 있고, 이동하려는 방향으로 손가락을 톡톡톡 탭 해주면 세밀한 이동이 가능해요.

달콤한 1차 색감 물들이기.

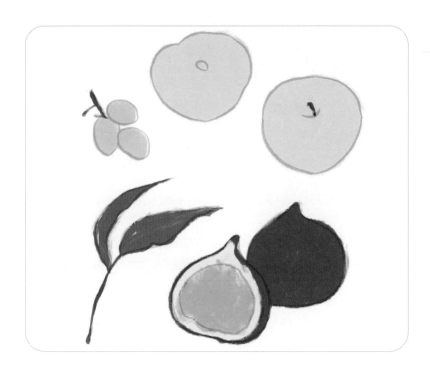

컬러 가이드	레이어	브러시
●	1 겉껍질	kits, Gouache Canvas

컬러 가이드	레이어	브러시
● ●	1 겉껍질	kits, Gouache Canvas

01 이제 〈자료 2-1〉 레이어는 왼쪽 스와이프하여 삭제하고, 완성한 〈스케치〉 레이어를 한 번 더 탭 하여 불투명도를 적절히 낮춰주세요. 스케치 레이어는 앞으로 가이드 역할을 위해 항상 최상단에 둡니다.

그리고 최하단부터 〈1 겉껍질〉, 〈2 잎사귀와 꼭지〉, 〈3 무화과 속〉, 〈4 무화과 알맹이〉를 차례대로 쌓아 만들어주세요.

02 〈1 겉껍질〉 레이어를 선택하고 <u>과슈 캔버스</u> 브러시와 팔레트의 첫 번째 보라색을 선택해 주세요.

무화과의 외곽만을 따라 꾹 눌러서 결을 살리면서 라인을 먼저 그립니다. 만일 브러시가 너무 두껍거나 얇다면, [사이드바]에서 브러시 크기를 조절해 주세요.

03 그러면 나머지 가운데 부분을 편안하게 채울 수 있어요. 힘을 빼고 일부분을 성글게 채색하면 손 그림 느낌이 강화되기도 합니다. 복숭아는 두 번째 노란색으로, 청포도 알맹이는 세 번째 연두색으로 동일하게 채웁니다.

컬러 가이드	레이어	브러시
	2 잎사귀 & 꼭지	kits. Gouache Canvas

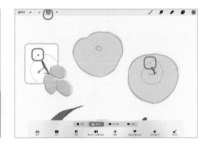

04 이제 〈2 잎사귀〉 레이어에서 팔레트의 갈색을 선택하고, [사이드바]에서 브러시 사이즈를 적절히 낮춰 주세요. 잎의 양 끝에서 필압을 약하게 할수록 얇게 더해지고, 잎의 넓은 부분은 꾹 눌러서 두껍게 표현할 수 있습니다.

그다음 청포도의 줄기와 복숭아의 꼭지를 위해서 브러시 사이즈를 더욱 낮춘 뒤, 필압의 강약을 적절히 조절하며 굵기 변화를 주면 더 재밌는 표현이 됩니다.

TIP● 외곽의 모양을 다듬을 때도 [지우개] 메뉴에서 동일한 브러시인 과슈 캔버스 브러시를 사용하면 자연스러워요.

만약 붓 결을 거칠게 살리고 싶다면, 브러시 사이즈는 줄이고 필압을 강하게 더해보세요.

05 [색채 조정]으로 풍성한 색감 만들 수 있어요. 청포도 줄기와 복숭아 꼭지의 색감을 더 중후한 갈색톤으로 바꾸고 싶다면, [선택] 툴에서 원하는 부분을 올가미 한 뒤, 동그란 꼭짓점을 클릭하여 선택해 주세요. 빗금이 활성화되며 다중 선택이 가능해집니다. 그다음 추가로 원하는 부분도 올가미 지은 뒤 동그란 꼭짓점을 클릭해 주세요.

06 그대로 [조정] – [색조, 채도, 밝기] – [레이어]에 들어가서 채도를 낮춰주세요. 원하는 만큼 밝기를 낮춰주어도 좋아요.

조정 후, 화면 아무 곳이나 탭 하여 '미리보기' 탭을 꾹 누르고 이전과 비교해 보세요. 이처럼 채색 과정 중간에 색감을 바꾸고 싶다면, [색조, 채도, 밝기] 기능으로 손쉽게 변경할 수 있어요.

07 〈3 무화과 속〉 레이어를 선택하고 팔레트의 다섯 번째 연베이지 색으로 무화과의 속을 채워주세요.

필압을 꾹 눌러 붓 결을 살리면서 외곽 라인을 먼저 그리고, 가운데를 채워줍니다. 역시나 외곽을 다듬고 싶으면 [지우개]에서 과슈 캔버스 브러시를 활용해 주세요.

08 〈4 무화과 알맹이〉 레이어로 넘어와, 팔레트의 분홍색으로 무화과 알맹이의 가운데서부터 적절히 채워주세요.

그다음 과슈 소프트 브러시로 외곽 부근을 다소 삐뚤빼뚤하게 다양한 방향으로 툭툭 얹어보세요. 그럼 자연스레 부드러운 붓 결이 풍성하게 살아나면서 재밌는 표현이 됩니다.

먹음직스럽게, 입체감과 디테일 더하기.

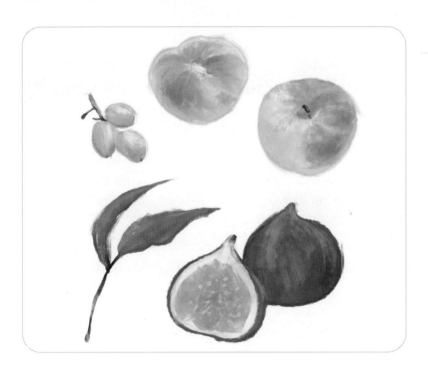

컬러 가이드	레이어	브러시
●	1 겉껍질	kits, Gouache Soft

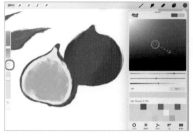

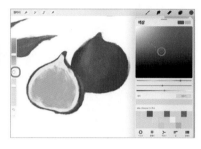

01 1차 채색된 레이어에서 섬네일 클릭 후 [알파 채널 잠금]을 택하면 섬네일 자체에 바둑판 모양이 더해집니다. 이 기능은 기존에 칠해진 영역 외에는 삐져나가지 않기 때문에 매우 편리하게 덧칠할 수 있어요.

이 기능은 손가락 2개로 우측 스와이프를 해도 적용됩니다. 4개의 채색 레이어에 모두 적용해 주세요.

02 풍성한 입체감을 표현하는 첫 번째 방법은 대각선 이동이에요. 해당 물체의 1차 바탕 색감을 스포이트 추출한 뒤, [색상] – [클래식] 탭의 네모 칸 안에서 대각선으로 상승하거나 하강하는 방법입니다. 어두운 입체감을 위해선, 비슷한 명도와 채도로 움직이는 게 좋으니 대각선 4시 방향으로 하강한 뒤 부드러운 <u>과슈 소프트</u> 브러시로 무화과의 오른편 위주로 채색해주세요. 조금 더 진하게 만들고 싶다면 더욱 하강해 주세요.

03 이번엔 자연스럽게 밝은 하이라이트를 위해 1차 바탕 색감을 다시 스포이트 추출해 준 뒤, 대각선 10시 방향으로 조금 상승하여 무화과의 왼편 위주로 채색해주세요.

왼쪽 무화과의 살짝 보이는 오른쪽 겉껍질도 얇게 하이라이트를 더하면, 두 무화과가 자연스레 분리되어 보일 수 있어요.

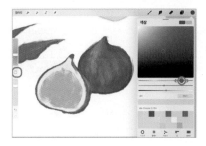

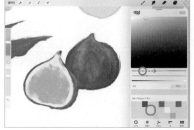

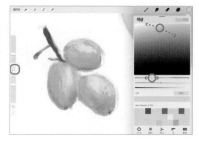

04 두 번째 방법은 색조를 좌우로 움직여 더 따뜻한 빛이 돌거나, 더 차가운 빛이 돌게끔 미세하게 조정하는 방법입니다. 이러한 색감 장난이 채색을 풍성하게 만드는 핵심이에요.

원하는 부분마다 스포이트 추출한 뒤, 색조를 조금씩 움직이며 마음껏 덧칠해 보세요. 익숙해지면 입체감을 표현할 때 대각선 상승 및 하강하는 동시에 색조도 함께 움직여주면 좋아요.

05 세 번째는 색다른 색감으로 포인트 더하는 방법입니다. 이와 같이 색다른 초록빛이나 노란빛을 포인트로 더해보세요.

직접 색을 택하는 게 부담이 된다면, 팔레트의 두 번째 노란색을 선택하고 색조를 우측으로 이동해 초록빛 혹은 차가운 노란빛으로 만들어 보세요. 부담 없이 편안하게 원하는 색을 찾아 자유롭게 덧칠해 보세요.

06 청포도도 대각선 하강하여 어두운 입체감을 표현해 주고, 대각선 상승하여 자연스러운 하이라이트를 더해주세요.

그다음 원하는 부위마다 스포이트 추출한 뒤, 색조를 좌우로 움직여주며 더해주면 더 풍성한 입체감을 표현할 수 있어요. 조금 더 욕심내어 깨알 디테일을 더한다면, 포도 가지의 갈색을 스포이트 추출한 후 포도알 끝마다 갈색 꼭지를 표현해 주어도 좋아요.

컬러 가이드	레이어	브러시
	1 겉껍질	kits. Gouache Soft

컬러 가이드	레이어	브러시
	1 겉껍질	kits. Gouache Soft

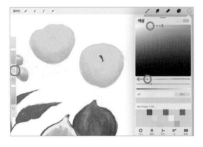

TIP● 붉은 색상 계열 맑은 입체감 더하기

복숭아처럼 붉은 색상 계열에 맑게 입체감을 더할 때는 대각선 하강 대신, 채도만 올라가도록 오른쪽으로 움직여주세요.

또는 색조를 왼쪽의 붉은 계열로 이동하는 것으로 맑게 어두워질 수 있어요.

반대로 하이라이트 표현은, 본래 1차 바탕색을 스포이트 추출 후 채도만 낮아지도록 왼쪽으로 이동해주세요. 또는 색조 자체를 오른쪽의 차가운 노란 방향으로 조금만 이동한 뒤 채색하면 하이라이트 색감을 풍성하게 표현할 수 있어요.

07 그다음 복숭아 자체의 분홍빛 결을 더하기 위해, 팔레트의 분홍색으로 채색해주세요. 더욱 풍성한 색감을 위해 바로 앞에서 다룬 팁을 적용하여, 채도만 올라가도록 오른쪽으로 움직인 색이나 색조 자체를 왼쪽의 붉은 방향으로 이동시키다 못해 아예 반대쪽으로 넘어간 차가운 분홍빛 느낌을 더해주어도 좋아요.

컬러 가이드	레이어	브러시
	2 잎사귀 & 꼭지	kits, Gouache Soft

컬러 가이드	레이어	브러시
	2 잎사귀 & 꼭지	kits, Gouache Soft

컬러 가이드	레이어	브러시
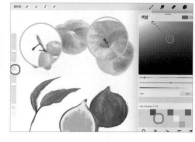	2 잎사귀 & 꼭지	kits, Gouache Soft

08 이제 《2 잎사귀 & 꼭지》 레이어로 넘어와 물든 잎 느낌을 위해 팔레트의 마지막 초록색을 최소한의 필압으로 부드럽게 그러데이션 하며 덧칠해 주세요. 조금 더 욕심내어본다면, 명도가 높은 상단 부분의 색을 선택하여 더 밝아진 색을 함께 얹어도 좋아요.

09 팔레트의 네 번째 갈색을 대각선 하강해서 진한 갈색을 만들어 준 뒤, 줄기 부분에 중간중간 더해주면 더욱더 묵직한 뉘앙스도 더해집니다.

10 청포도 줄기와 복숭아 꼭지는 워낙 얇은 요소이다 보니, 하이라이트만 살짝 더해줄게요. 1차 바탕색인 갈색을 스포이트 추출한 후 대각선 상승한 색을 더해주세요. 혹은 팔레트의 두 번째 노란색을 덧칠해도 좋아요.

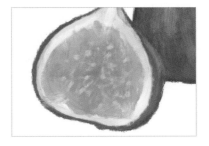

11 이제 〈3 무화과 속〉 레이어로 넘어옵니다. 무화과 속 역시 붉은 계열이나 다름없어요. 스포이트 추출 후, 대각선 상승 대신 채도만 높아지도록 오른쪽으로 움직이거나, 색조 자체를 왼쪽의 붉은 계열로 이동하여 분홍빛을 중간중간 더해주면 더 풍부한 표현이 됩니다.

무화과 겉껍질처럼 색다른 색감인 노랑 혹은 연둣빛을 더해도 좋아요.

12 〈4 무화과 알맹이〉 레이어를 선택해 준 뒤, 가운데로 갈수록 더 짙어지도록 채색해볼게요. 역시나 붉은 색상 계열이므로 알맹이 색상을 스포이트 추출 후 대각선 상승 대신 색조를 왼쪽의 붉은 계열로 이동해주세요. 채도만 올라가도록 네모 칸에서 오른쪽으로 움직여도 좋아요.

13 마지막엔 브러시 사이즈를 줄인 후, 팔레트의 두 번째 노란색으로 콕 콕 찍어 씨를 표현해주세요. 아이패드 기종에 따라 다소 다르게 적용될 수 있지만, 필압을 강하게 더할수록 외곽이 진한 색상으로 벗겨지는 듯한 채색 효과가 적용됩니다. 혹시나 이 효과를 줄이고 싶다면, 브러시 메뉴에서 해당 브러시를 탭 하여, [브러시 스튜디오] – [습식 혼합] 탭의 등급을 [0]에 가까워지도록 상승시켜 주세요.

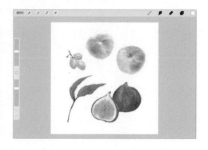

14 이제 〈스케치〉 레이어 체크를 해제하고, 텍스처를 켜주세요. 모든 과정에서 텍스처를 켜놓지 않은 이유는, 텍스처를 켜놓을 경우 결 때문에 스포이트 추출 시 약간씩 색이 바뀌어 추출될 수 있기 때문입니다.

레이어를 나누어 채색해놓은 덕분에, 마무리 점검할 때 편하게 수정할 수 있어요. 예시로 무화과 겉껍질의 색감을 조정하고 싶다면, 〈1 겉껍질〉 레이어를 선택합니다.

15 [선택] 툴로 무화과를 올가미 지어주면, 알맹이 대신 오로지 겉껍질만 선택됩니다. 만일 3~4번 레이어처럼 하나의 요소만 있는 경우에는 [선택] 툴을 활용할 필요도 없어요.

그다음 [색조, 채도, 밝기]에 들어가 마음껏 조정해 주세요. 바로 이 색채 조정을 통해 나만의 취향과 무드를 담을 수 있어요.

16 완성된 이후에는 왼쪽 상단의 [동작] – [공유] 탭에서 'JPEG'으로 추출하여 활용할 수 있어요.

색 연 필 Colored pencil

Lesson # 03

친근한 질감의 색연필로 사랑스러운 반려 식물들을 그려보세요.

식물들의 특징을 하나씩 관찰하며 드로잉하다 보면

투시와 생략, 강조와 같은 그림의 중요한 포인트를 쉽게 익힐 수 있어요.

그리고 귀여운 손 글씨까지 배워볼 수 있답니다.

HOUSE
PLANTS

생략과 강조로 사랑스러운 반려 식물 스케치하기.

Check Point!

· 투시는 곧 '눈높이'! 이에 따른 사물의 모습
 을 이해하며 그려보세요.

· 만들어져있는 팔레트를 직접 설치하고 적용
 해 보세요.

· 자료 링크의 〈자료 3-2〉를 참고하여 스케치
 와 채색을 진행해 주세요.

필요 레이어 수

12개

컬러 가이드

01 투시는 곧 '시점', '눈높이'로 이해하면 편합니다. 이 화분은 정면에서 바라보는 시점이 적용되었어요. 본래는 원통형이지만 화분의 윗면과 아랫면을 직선으로 표현하고, 뒤집어진 사다리꼴 모양으로 그려주면 충분해요.

02 정면보다 조금 더 위에서 바라보는 시점을 적용하고 싶은 경우, 화분 입구에 타원형을 더해주면 됩니다. 표현이 조금 더 풍성해지는 효과가 있어요.

03 갤러리에서 오른쪽 상단의 [+] 버튼을 눌러 챕터 1에서 만들어놓은 '정사각형'을 선택하여 새로운 캔버스를 생성해 주세요.

〈자료 3-1〉 스케치 가이드를 저장한 후, 왼쪽 상단 메뉴 [동작] – [사진 삽입하기]로 가져옵니다. 부담스럽지 않은 정도로 불투명도를 적당히 낮춘 뒤, 스케치를 위한 새로운 레이어를 추가해 주세요.

04 이번 챕터부터는 편안하게 〈자료 3-4〉 컬러 팔레트를 다운받아서 불러올게요. 컬러 팔레트 만드는 법을 다시 연습하고 싶다면, 〈자료 3-2〉를 불러와서 스포이트 추출하여 만들어 보세요. 컬러 팔레트는 브러시를 다운받을 때와 동일한 과정으로 가져옵니다. [색상] – [팔레트] 탭 하단에서 다운받은 팔레트를 드래그하여 최상단으로 드롭하고 우측의 […] 버튼을 눌러 [기본값으로 설정]을 눌러주세요.

05 다양한 식물을 그릴 건데 팔레트에는 막상 초록색은 딱 한 개만 있어요.
색채 조정 기능과 직접 색감을 고르는 연습을 통하여 한정된 색에서 다채로운 색감들로 뻗어갈 거예요. '하늘 아래 같은 초록은 없다'처럼 미묘하게 다르고 풍성한 다양한 초록색들을 쉽게 표현할 수 있게 됩니다.

06 지난 챕터 1에서 다룬 바와 같이, 종이 텍스처 레이어를 만들어주세요. 이번에는 Sketch Paper 텍스처 브러시를 활용합니다.
이번에도 어떤 텍스처 브러시를 활용했는지 레이어 이름에 표기해 두면 좋아요. 블렌드 모드는 오버레이로 설정하고, 불투명도는 약 50%로 조정해 주세요.

07 연두색 배경을 위한 새로운 레이어 〈배경〉도 만들어주세요. 연두색을 선택하고, [색상] 동그라미를 캔버스에 바로 드롭하여 채웁니다. 〈배경〉 레이어는 제일 밑으로 이동시켜 주세요. 앞으로 이 위로 채색 레이어가 차곡차곡 쌓일 거예요.

TIP● 레이어 맨 하단의 〈배경 색상〉 대신 일반 레이어를 배경으로 활용하면, 언제든 색채 조정 기능으로 편안하게 수정할 수 있어요.

08 연두색 〈배경〉 레이어 위에 종이 텍스처 레이어를 체크 해제했다가 다시 켜보면, 연두색 배경색이 한 톤 밝아지는 것을 볼 수 있어요. 이렇게 종이 텍스처를 켜놓을 경우, 색감을 스포이트로 추출할 때 색이 약간씩 바뀌어 추출될 수 있어요. 그러니 종이 텍스처 레이어는 항상 최상단에 배치하고 채색을 마칠 때까지는 꺼두는 게 좋아요.

09 1차 바탕 채색을 위한 레이어들도 미리 만들어둘게요. 예시의 극락조화를 보면, 잎사귀들이 더 뒤에 있고 화분이 앞에 배치되어 있어요. 즉, 레이어 순서도 잎사귀보다 화분이 상단에 배치되어야 하지요.

하단부터 〈1 잎사귀〉, 〈2 화분〉, 〈3 꽃잎〉 3개의 레이어를 차례대로 쌓아 만들어 놓을게요.

보랏빛 청초한 라벤더 그리기.

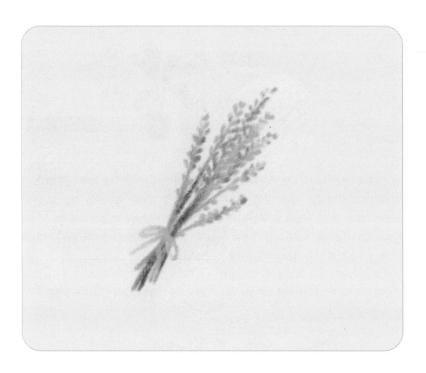

Check Point!

· 똑같이 그리지 않아도 괜찮아요. 마음에 드는 요소를 강조하고, 애매한 요소는 생략하며 나만의 해석으로 표현해 보세요.

01 라벤더를 그리기 전에 전체 사진을 살펴볼까요? 식물의 경우 특히나 잎과 줄기 등 요소가 많기에, 생략하고 강조하는 과정이 필수적으로 필요하고 이를 연습하기에 제격이에요.

02 라벤더의 경우, 가운데 뭉치를 적절하게 여러 갈래로 나눠주고 양옆으로는 한 줄기씩 강조하며 더해줬어요. 다만 가운데 뭉치는 중앙이 뾰족하게 솟아 나오는 모양이 더 자연스러우니, 애매한 잎들은 가상의 가지치기를 해주며 생략해 주세요.

03 조그마한 라벤더 꽃잎들은 채색 단계에서 더해줄 테니 스케치 단계에서는 중심이 되는 줄기만 그려주어도 충분해요. 〈스케치〉 레이어로 넘어와, 우선 리본 위의 줄기 형태부터 그려주세요. 뭉친 부분은 5개의 줄기로, 양쪽으로 뻗은 줄기도 하나씩 더해줍니다. 리본 아래 모아진 부분은 제멋대로 삐뚤빼뚤 뻗어주세요.

TIP● 〈스케치〉 레이어는 스케치가 끝날 때마다 불투명도를 적당히 낮추고 채색을 진행해 주세요.

컬러 가이드	레이어	브러시
	1 잎사귀	kits, Color Pencil

컬러 가이드	레이어	브러시
	2 화분	kits, Color Pencil

컬러 가이드	레이어	브러시
	3 꽃잎	kits, Color Pencil

04 〈1 잎사귀〉 레이어를 선택해 준 뒤, 색연필 브러시를 활용해 주세요. 팔레트의 초록색을 선택하고 원하는 굵기로 브러시 사이즈를 적절하게 조절하여, 리본 위의 줄기들을 쭉쭉 긋고 리본 밑 부분도 쭉쭉 뻗어나가도록 표현합니다.

05 이제 〈2 화분〉 레이어에서 팔레트의 두 번째 진베이지 색상으로 리본을 그려주세요.

06 〈3 꽃잎〉 레이어로 넘어와 팔레트의 마지막 색상인 보라색을 선택합니다. 줄기를 중심으로 'V' 자를 양쪽에 나눠 찍는다는 느낌으로 그려주세요. 라벤더 뭉치의 가운데에도 마치 줄기가 더 긴 것처럼 위쪽으로 꽃잎을 추가하여 그려어도 좋아요.

동글동글 귀여운 선인장 그리기.

· 팔레트에 만들어진 색을 넘어, 나만의 색상을 직접 골라보세요.

01 선인장은 완전한 정면의 시점이기에 화분의 윗단과 아랫단을 직선으로 그리고 가운데 몸통은 뒤집힌 사다리꼴 모양으로 이어주세요.

화분 바로 위에 동그란 선인장 하나를 먼저 그려 준 뒤, 왼쪽과 오른쪽으로 뻗어나가는 점선 방향으로 동그라미를 그립니다. 왼쪽 동그라미에도 점선 중심 방향으로 뻗어가는 조그마한 동그라미를 더해주세요.

TIP● 어떤 방향으로 중심이 뻗어나가는지 체크해두면 그리기 편해요.

02 선인장은 본래의 초록색보다 더욱 따스하고 바랜 듯한 색감이 잘 어울려요. 채색하고 나서 색채 조정을 해도 되지만, 이번에는 직접 [색상] − [클래식] 탭에서 색을 고르는 연습부터 해볼게요.

무지개 색조에서 보통 왼쪽으로 갈수록 붉어지거나 따뜻해지고, 오른쪽으로 갈수록 차가워져요. 즉, 왼쪽으로 갈수록 따뜻한 연둣빛 초록이 될 테니 왼쪽으로 움직여주세요.

03 [클래식] 탭의 사각형 안에서 가로축은 채도, 세로축은 명도를 의미했지요? 채도는 왼쪽으로 갈수록 회색이 되고 오른쪽으로 갈수록 쨍해지니, 바랜 듯한 느낌을 위해 왼쪽으로 움직여주세요. 조금 밝은 느낌은 위로 이동하면 되겠지요.

이처럼 색상을 직접 골라보세요. 고른 색으로 한번 그어보고 마음에 든다면, 그대로 선인장의 외곽부터 먼저 표현합니다.

컬러 가이드	레이어	브러시
●	2 화분	kits, Color Pencil

04 펜슬을 뽀글뽀글 둥글리며 채워주세요. 중간중간 성글게 채워지는 덕분에 선인장의 텍스처가 더 살아나는 느낌이에요.
성글게 표현하기 부담된다면, 둥글릴 필요 없이 편안하게 채워주세요.

05 〈2 화분〉 레이어로 넘어와, 팔레트의 두 번째 세트의 첫 번째 카멜 색상으로 화분의 외곽을 먼저 그리고 이번에는 수평 방향으로 지그재그 면을 채워주세요.

탐스러운 튤립 그리기.

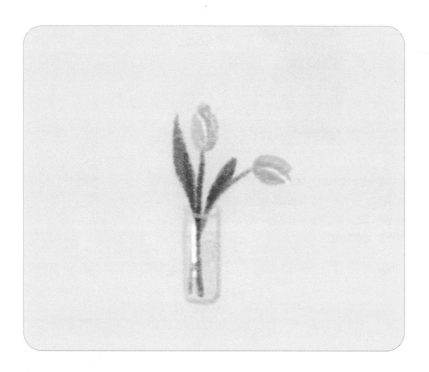

· 색연필로 투명한 유리 질감을 표현해 보
 세요.

컬러 가이드	레이어	브러시
●	스케치	더웬트

01 스케치 가이드처럼 튤립 화병 자체의 너비와 길이를 먼저 그려놓으면 편해요. 튤립 역시 조금 위에서 바라본 시점이기에 윗면과 아랫면 모두 타원으로 표현해 줍니다.

TIP● 타원을 한 번에 쭉 이어서 그려야 한다는 부담은 가질 필요 없어요. 가로 점선을 기준으로 상단의 반쪽을 납작하게 그린 뒤, 나머지 반쪽도 납작하게 더해주시면 됩니다.

02 튤립의 형태는 완전한 타원형이기보다는, 중심이 아래로 조금 처져 있는 달걀 모양을 생각하며 그려주세요. 꽃잎은 좌우가 반전된 'y'자 모양으로 나눕니다.

꽃에서 수직으로 줄기를 그리고 옆에 풀잎도 더해주세요. 풀잎은 가운데가 통통하도록 곡선을 더해주면 좋겠지요.

03 기울어져 있는 오른쪽 튤립을 그리기 편하도록, 캔버스를 반시계 방향으로 회전해 보세요. 역시 달걀 모양으로 튤립을 그린 뒤, 꽃잎을 나눠줍니다.

다시 캔버스를 원래대로 되돌려서, 유려한 곡선으로 화병 안까지 줄기를 이어주세요. 줄기 옆에는 귀여운 크기의 잎도 더합니다.

컬러 가이드	레이어	브러시
	1 잎사귀	Kits. Color Pencil

컬러 가이드	레이어	브러시
	2 화분	Kits. Color Pencil

컬러 가이드	레이어	브러시
	3 꽃잎	Kits. Color Pencil

04 이번에도 제일 밑의 〈1 잎사귀〉 레이어에서 팔레트의 초록색을 그대로 사용하여 튤립 잎사귀부터 표현할게요.

잎사귀의 윤곽을 먼저 그려 준 다음 사각사각 면을 채워주세요. 다른 재료들과 달리, 얇은 선으로 차곡차곡 쌓아가는 색연필의 매력을 느낄 수 있어요.

05 팔레트의 하늘색으로 투명한 유리 질감의 화병을 표현해 볼게요. 외곽선을 그려주는 것만으로도 투명한 질감을 표현할 수 있어요.

물이 중간 지점까지 담겨 있는 느낌을 위해, 물이 차 있는 높이에 타원을 그립니다. 그다음 물이 채워진 부분을 필압을 최소화하여 성글게 채워주세요.

06 팔레트의 노란색으로 튤립의 외곽을 그리고 밀도 있게 채워주세요.

분위기 있는 팜파스 그리기.

- 원하는 색을 직접 선택하는 데 익숙해져 보세요.

컬러 가이드	레이어	브러시
●	스케치	더웬트

컬러 가이드	레이어	브러시
●	1 잎사귀	kits, Color Pencil

01 팜파스의 잎은 이후 채색 단계에서 **뾰족뾰족**하게 결을 살리며 채워줄 예정이기에, 대략적인 외곽 형태만 잡아줘도 충분해요.

세 개의 줄기를 그린 뒤, 중심이 되는 줄기마다, 팜파스 잎이 뻗어가는 하단을 V자로 표시해 주세요. 그다음 팜파스 잎이 채워질 외곽을 동실하게 그려줍니다.

02 팜파스 화병은 완전한 정면 시점의 사물이니 화병의 입구를 직선으로 그려주세요. 그다음 전체적인 화병의 모양을 만들어주세요. 중간에서 살짝 모아졌다가 다시 넓어지고 모아집니다. 화병의 밑면은 밑면보다 높은 시점에서 내려다보고 있다는 것을 고려하여 납작한 타원으로 둥글게 그려주세요. 덕분에 표현이 조금 더 풍성해졌어요.

03 팔레트의 두 번째 진베이지 색으로 줄기를 먼저 그려주세요. 그리고 기존의 스케치 윤곽을 고려하면서 팜파스 잎을 줄기의 좌우 45도 각도로 삐죽삐죽 뻗어가며 더해주세요.

컬러 가이드	레이어	브러시
	2 화분	kits, Color Pencil

04 팜파스의 화병도 직접 색상을 골라볼게요. 기존의 진베이지 색보다 조금 더 붉어지도록 무지개 색조에서 왼쪽으로 이동합니다. 그리고 채도가 좀 더 쨍하게 높아질 수 있도록 네모 칸에서 오른쪽으로 이동해보세요.

색상이 마음에 든다면 외곽을 먼저 그린 뒤, 선인장의 화분처럼 가로선으로 밀도 있게 채워주세요.

우아한 매력의 극락조화 그리기.

- 극락조화처럼 잎의 개수가 많은 식물도 생략과 강조를 적용할 수 있어요.

- 채색을 마친 후에도 색채 조정으로 간편하게 원하는 색으로 바꿀 수 있어요.

컬러 가이드	레이어	브러시
●	스케치	더웬트

01 극락조화는 다른 식물에 비해 잎의 개수가 많아요. 그럴 땐 동그라미 표시된 대표 잎들만 강조하고, 애매하게 겹치거나 작은 잎들은 생략할 수 있어요. 이러한 생략과 강조 방법에는 정답은 따로 없어요. 어디를 강조하고 생략할 건지 각자만의 답을 발견할 수 있게 됩니다.

TIP● 아직 어렵다면 단순한 법칙으로 눈에 띄는 온전한 잎들은 강조하고, 애매하게 겹치는 잎들은 생략해 보세요.

02 극락조화의 화분 윗면은 완전 정면의 시점으로 직선이에요. 가운데 몸통은 아래로 내려갈수록 좁아집니다. 아래는 팜파스의 화병처럼 살짝 타원형으로 그려주세요.

잎의 특징을 고려하여 줄기에서 이어지는 쪽은 V자 느낌으로 뾰족하게 시작하고, 잎의 중심에서 양옆으로 볼록한 곡선 형태를 띠도록 표현해줍니다. 우선 가운데 잎의 경우 왼쪽 면이 조금 더 넓은 형태로 그려주세요.

03 두 번째와 네 번째 잎도 동일한 특징을 생각하며 그려주시되, 네 번째 잎은 오른쪽 면이 접힌 듯 그려주세요. 그다음 줄기를 이어줍니다. 잎 윗면이 드러나는 양 끝 2개의 잎은 곡선으로 뻗어나가는 줄기부터 그릴게요.

컬러 가이드	레이어	브러시
●	1 잎사귀	kits, Color Pencil

04 맨 왼쪽 잎은 줄기에서 뻗어갈 때 브이 자로 나뉘며 시작하여, 양옆으로 볼록하다가 잎이 끝나는 지점에서 점차 좁아집니다. 다만 오른 면이 크게 파여 있는 걸 표현할게요. 맨 오른쪽 잎은 조금 더 완만한 브이 자로 잎이 나뉘며 시작합니다.

그다음 잎마다 중간중간 갈라진 홈을 그려 넣어 잎맥을 만들어주세요. 각도는 줄기에서 45도 정도로 뻗어줍니다.

05 극락조화는 팔레트의 초록색을 우선 그대로 사용합니다. 외곽을 먼저 그려주세요.

06 45도 각도인 잎맥의 결을 생각하며 채워보세요.

이후에 입체감을 더 원활하게 적용하기 위해서, 이번 색연필 기법은 성글은 느낌이 들지 않도록 밀도 있게 채워주세요. 튤립의 화병과 물처럼 특이한 재질의 경우에만 다소 성글게 표현해 보았어요.

컬러 가이드	레이어	브러시
⚫	2 화분	kits. Color Pencil

TIP● 막상 채색하고 나니 색을 더 어둡게 수정하고 싶을 수 있어요. 이럴 때 [선택] 툴로 올가미 지어준 뒤, [조정] – [색조, 채도, 밝기] 기능을 사용할 수 있어요. 밝기를 45% 정도로 낮추면, 중후함이 느껴지는 녹색으로 변합니다. 이처럼 기준 색을 토대로 색감을 직접 선택해 보거나, 기준 색으로 채색 후 전체적인 분위기를 보며 색채 조정 기능도 함께 사용해 주면 더 풍성한 색감을 담을 수 있어요.

07 팔레트의 갈색으로 화분을 칠해주세요. 외곽을 먼저 그린 뒤, 수평으로 지그재그 채워주세요. 지그재그의 끝 선끼리 서로 겹치면 겹치는 대로 질감이 풍부해져요.

이국적인 매력의 몬스테라 그리기.

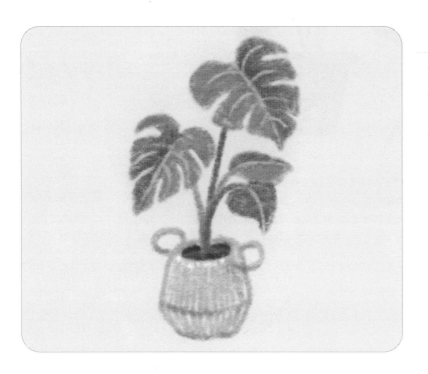

Check Point!

- 조금 높아진 시점의 사물을 그려보세요.

- 색조, 채도, 밝기 조정으로 원하는 색을 자유롭게 만들어보세요.

- 단순화, 생략, 강조를 적용한다면 복잡한 물체도 두렵지 않아요.

01 몬스테라도 여러 잎과 줄기가 겹쳐서 복잡해 보이지만, 활짝 피어있는 2개의 큰 잎은 무조건 강조해 볼게요. 그 옆의 조그만 잎까지도 담아주면 좋겠어요. 대신 허전하지 않도록, 옆에 한 개의 잎을 가상으로 반복하여 붙여줄게요. 그 외에 애매한 잎들은 모두 생략하면 됩니다.

02 복잡해 보이는 잎의 모양도 하트 모양으로 단순화하여 그려주세요. 잎마다 갈라진 홈들은 하나하나 다 세어서 그릴 필요 없어요. 쏙, 쏙 들어간 특징만 살려서 2~3개의 홈만 만들어주면 충분해요.

03 몬스테라는 라탄 바구니에 담겨있는데, 조금 더 높아진 시점 덕분에 화분 윗면의 흙도 보이게 되었어요.

TIP● 타원을 자연스럽게 그리려면 우선 물체의 전체 길이에 해당하는 세로 중심축을 그리고 타원의 너비를 위한 가로 중심선을 그어주어 십자 모양을 만듭니다. 그다음 십자 모양을 중심으로 타원의 높이를 세로 중심축의 위아래로 찍어주세요. 더 정확하고 편하게 타원을 그릴 수 있답니다.

04 타원의 양 끝이 너무 뾰족해지지 않고 둥글게 표현되도록 타원의 위, 아래로 나누어 그리며 자연스럽게 이어주세요. 바구니 속 흙도 한층 낮아진 위치에서 타원 윗부분 위주로 표시합니다. 라탄 바구니가 가장 넓어지는 중간 부분도 반쪽 타원을 그리고 아래로 갈수록 다시 좁아지는 바닥 면도 반쪽 타원으로 표현합니다. 마지막으로 손잡이는 각자 뻗는 방향 중심으로 동그라미를 그려 만들어주세요.

05 몬스테라 잎은 잎 중심을 기준으로 하트 모양을 그린다고 생각해 보세요. 잎맥은 둥실한 포물선으로 뻗어가게 그리고, 이 잎맥의 포물선을 생각하며 갈라지는 잎의 모양도 그려 넣어주세요. 마지막으로 잎에 가려져 보이지 않는 부분도 고려하여 줄기들을 뻗어줍니다.

06 팔레트의 초록색으로 외곽을 먼저 그리고 채색해주세요. 잎맥의 결을 따라 밀도 있게 채웁니다.

컬러 가이드	레이어	브러시
	2 화분	kits, Color Pencil

컬러 가이드	레이어	브러시
	3 꽃잎	kits, Color Pencil

07 몬스테라의 색감을 조금 더 따뜻한 톤으로 바꿔볼게요. [선택] 툴로 몬스테라만 올가미 지어준 뒤, [조정] – [색조, 채도, 밝기] 기능의 색조는 48%, 채도는 쨍하게 60%, 밝기는 한 칸 어둡게 49%를 만들어보세요. [미리보기]로 비교해보면, 원래보다 미묘하게 따뜻해진 걸 확인할 수 있어요.

08 라탄 바구니는 팔레트의 진베이지 색상으로 먼저 외곽선을 그리고, 라탄 바구니의 결을 살리면서 세로선으로만 성글게 표현해 주세요. 줄기를 덮지 않도록 조심하고, 흙이 채워질 바구니의 안쪽 면은 밀도 있게 채워줍니다.

그다음 색채 조정 기능으로 더 만족스러운 라탄 색상을 만들 수 있어요. [선택] 툴로 라탄 바구니를 올가미하고, [조정] – [색조, 채도, 밝기] 기능에서 조금 더 노란빛이 돌 수 있도록 색조는 51%, 밝기는 48% 정도로 낮춰볼게요.

09 몬스테라의 흙은 기존의 바구니와 채색이 겹치지 않도록 《3 꽃잎》 레이어에서 표현합니다. 팔레트의 갈색으로 외곽을 그리고, 밀도 있게 채워주세요.

그다음 역시나 원하는 만큼 색채 조정을 합니다. [선택] 툴로 흙만 올가미 지어준 뒤 [조정] – [색조, 채도, 밝기] 기능에서 조금 더 차분한 톤이 될 수 있도록 채도를 32%, 밝기는 한 칸 밝게 51%를 만들어주세요.

색연필 질감 손 글씨 연습해 보기.

Check Point!

- 아이패드로 마치 진짜 색연필로 쓴 듯한 우직한 손 글씨를 연습해 보세요.

- 연습한 손 글씨는 그림 안에 그대로 붙여 넣을 수 있어요.

01 〈자료 3-3〉을 저장하고 프로크리에이트 갤러리로 나간 상태에서 우측 상단 [사진] 메뉴로 이미지를 불러오세요. 해당 캔버스가 생성되며 바로 열립니다.

02 새로운 〈연습〉 레이어를 생성해 주세요. 기존 자료 레이어를 보존할 수 있을 뿐만 아니라, 연습한 손 글씨를 그대로 복사해서 그림에 옮길 수 있어요. 색연필–라인 브러시를 선택하고 브러시의 사이즈는 캔버스에 맞게 조절해 주세요.

03 이 글씨체 역시 하나의 스타일일 뿐 정답이 아니기에, 무조건 똑같은 느낌으로 표현해야 한다는 부담은 덜어볼게요.
가로로 넓적하고 뭉툭해서 우직한 느낌을 떠올리면서 트레이싱하며 적어보세요. 그럼 비슷하면서도 뉘앙스가 다른 글씨가 담길 거예요. 그게 곧 자신만의 분위기가 담긴 훨씬 사랑스러운 응용 버전이 된답니다.

입체감과 하이라이트 표현으로 완성도 높이기.

- 지우개의 고급 기능 [마스크] 기능을 활용해 보세요.

- 블렌드 모드를 활용하여, 사물의 고유 명도 에 따라 자연스럽게 더해지는 입체감을 쉽 게 표현할 수 있어요.

- 레이어의 그룹, 복제, 병합으로 활용도를 높 여보세요.

- 다른 캔버스에서 작업한 레이어를 복사해서 활용할 수 있어요.

- 기존 형태를 유지하며 색을 더하기 쉬운 [알파 채널 잠금]과 [클리핑 마스크] 기법을 익혀보세요.

01 1차 채색한 그림에 입체감과 하이라이트를 더해 완성도를 높여볼게요. 우선 지금까지 채색한 1차 바탕 채색 레이어 3개를 그룹으로 묶어주세요. 가장 아래 레이어를 탭 한 후 위의 레이어들을 차례대로 오른쪽 스와이프하여 다중 선택한 뒤 우측 상단의 그룹을 클릭하면 됩니다.

그다음 그룹 폴더 자체를 좌측으로 스와이프하여 [복제]해 주세요.

02 복제된 그룹의 섬네일을 클릭한 뒤, [병합]을 눌러주면, 이 복제된 그룹이 하나의 레이어로 합쳐집니다.

03 해당 레이어가 파란색으로 활성화되어 있는 상태에서 [조정] − [색조, 채도, 밝기] 기능 중 밝기를 0%로 낮추어 모두 검은색이 되도록 만들어주세요.

이 레이어는 〈입체감〉 레이어로 활용될 거예요.

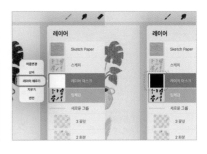

04 〈입체감〉 레이어의 블렌드 모드를 오버레이로 선택하고 레이어 불투명도는 적당히 60%로 우선 줄여주세요. 레이어의 체크를 풀었다가 다시 체크하며 비교해 보면, 탁하지 않고 맑고 자연스러운 톤으로 모든 식물 전체에 어두움이 더해지는 것을 볼 수 있어요. 이처럼 오버레이 블렌드 모드는 간편하게 어두운 입체감을 더하는데에도 유용하게 활용됩니다.

05 이제 원하는 부분들만 입체감이 적용될 수 있도록 지우개의 고급 기능인 [마스크] 기능을 역 활용해 볼게요. 〈입체감〉 레이어의 섬네일을 클릭 후, [마스크]를 클릭하면 세트처럼 상단에 흰색 바탕의 레이어가 생깁니다.

TIP● 마스크 레이어에서 흰색은 아래 레이어가 드러난다는 걸 의미하고, 반대로 검은색은 아래 레이어가 숨겨진다는 걸 의미합니다.

06 검은색을 선택하고 〈레이어 마스크〉의 섬네일을 클릭하여 [레이어 채우기]를 누르면 마스크가 블랙으로 채워져 모든 입체감 표현이 숨겨집니다. 이 상태에서 입체감이 드러나길 원하는 부분만 흰색으로 칠해주면 자연스러운 입체감을 더할 수 있어요. 심지어 [알파 채널 잠금]처럼 편안하게 채색하다가 삐져나가도 괜찮아요. 마스크 레이어의 기준이 되는 〈입체감〉 레이어가 기존 채색 형태만큼만 존재하니까요.

컬러 가이드	레이어	브러시
◯	(마스크) 입체감	kits. Color Pencil

07 〈마스크〉 레이어가 선택된 상태에서, 하얀색으로 입체감을 원하는 부분에 채색합니다. 혹시나 입체감의 농도가 너무 진하거나 연해서 아쉬울 경우, 나중에 한꺼번에 조정할 수 있으니 우선 부담 없이 더해보세요. 튤립은 빛이 왼쪽에서 비치는 느낌으로, 튤립잎의 오른편과 꽃잎이 겹친 부분을 채색해주세요. 튤립 줄기와 잎사이의 그림자도 표현하고 화병의 오른편이 제일 어둡도록 그러데이션 하며 채색합니다.

08 선인장은 동그란 모양마다 입체감을 표현해도 괜찮지만, 징검다리 건너듯 중간 크기의 동그란 모양 2개만 전체적으로 어둡게 해주어도 충분히 재밌는 표현이 됩니다. 화분 안에 파묻힌 선인장의 밑동도 진해지도록 채색해주세요. 화분도 단마다 아래쪽이 어두워지도록 입체감을 넣어주세요. 화분의 몸통 오른편에서 중심부로 그러데이션 하며 채색합니다.

09 몬스테라처럼 넓은 잎은 잎이 접혀있는 각도를 생각하며 한쪽 면만 채색합니다. 다만, 제일 아래에 있는 작은 잎은 그림자 겸 전체적으로 채색해주세요.

흙에 드리울 라탄 바구니 그림자도 표현해 주세요. 라탄 바구니 겉면의 꺾인 면과 바닥 쪽 면도 어두워지도록 입체감을 주세요. 라탄 바구니의 얇은 손잡이에도 아랫부분에 얇게 입체감을 넣어주세요.

10 팜파스의 잎은 중간중간 징검다리 느낌으로 'y'자를 끊어 표시하듯이 채워주세요. 그러면서도 줄기의 가운데가 빼곡하니까 제일 짙어지면 좋겠고요.

화병도 전체적으로 오른편이 제일 어둡도록 그러데이션 하며 더해주세요. 윗면과 아랫면에도 터치해 줄게요.

11 라벤더는 줄기마다 하나의 얇은 원통형이니, 오른편으로 얇은 입체감을 더해주세요. 역시나 라벤더 잎도 징검다리 느낌으로 중간중간 톡톡 어둡게 더해주세요.

12 마지막으로 극락조화는 넓은 잎이니까 몬스테라처럼 잎의 한쪽 면만 채워보세요. 그중 가운데 잎은 뒷면으로 뒤집혀 있는 느낌이기에 전체를 다 어둡게 채워도 좋고요.

화분도 단의 아래편과 몸통 오른편에서 부드럽게 그러데이션 하며 입체감을 더해주세요.

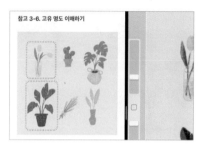

13 이제 입체감의 강약을 조절하기 전에 잠시 사물의 '고유 명도'를 이해해 볼게요. 물체의 고유색만 있는 1차 바탕 채색 단계에서 어떤 식물이 가장 밝고 어두울지 상상해 보세요.

TIP● 고유 명도의 밝고 어두움을 쉽게 구별하는 방법은 사진을 흑백으로 변환했다고 생각해 보세요. 〈참고 3-6〉을 보면 노란 튤립과 극락조화의 밝기 차이가 큰 걸 알 수 있어요.

14 따라서 튤립처럼 고유 명도가 밝은 물체를 중심으로 입체감이 만족스럽게 진해지도록, 〈입체감〉 레이어 불투명도를 약 70% 정도로 최대한 높게 맞춰주세요.

입체감 레이어는 실제로 검은색이라 더 어두워질 수 없어요. 고유 명도가 어두운 물체를 기준으로 하여 자연스럽도록 불투명도를 낮추면, 밝은 물체들만 따로 어둡게 조정할 수 없기 때문에 밝은 물체를 중심으로 조절해 주세요.

15 반대로 고유 명도가 어두운 물체들의 입체감이 너무 진해졌을 거예요. 이번엔 마스크가 아닌 반드시 〈입체감〉 레이어 자체를 선택해 주세요. [선택] 툴로 선인장잎, 몬스테라 잎, 극락조화 잎들을 중복으로 선택한 뒤 [색채 조정]의 밝기를 60% 정도로 올려주세요. 이처럼 〈입체감〉 레이어의 검은색을 밝게 만들면 회색이 되니, 그만큼 입체감도 연해지게 됩니다. 그 외에도 더 연하게 하고 싶은 부분이 있다면 동일한 과정을 거칩니다.

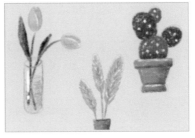

16 이제 깨알 하이라이트와 디테일을 더해 그림의 완성도를 높여볼게요.

새로운 레이어 〈하이라이트 & 디테일〉을 〈입체감〉 레이어 위에 추가해 주세요. 자연스럽게 어두운 입체감과는 달리, 하이라이트는 흰색으로 쨍하게 더하여 귀엽게 표현할 거예요.

17 우선 튤립의 포개어진 꽃잎 위에 선을 더해 줍니다. 유리병에는 미끄러운 질감이 느껴지도록 느낌표 모양을 진하게 더해보세요.

팜파스는 입체감 표현과 동일하게 중간중간 징검다리 느낌으로 'y'자를 끊어 표시하듯이 채워주세요. 이왕이면 어두운 입체감 선들의 바로 윗부분에 더해보세요.

선인장의 가시는 흰색 점으로 콕콕 찍어주고, 화분의 단마다 윗부분에 은은한 하이라이트를 더하면 표현이 더욱 풍성해질 수 있어요.

18 몬스테라는 하이라이트 대신 잎맥 디테일만 표현해줘도 충분해요. 라탄 바구니 윗면의 결을 고려하며 점선으로 톡톡 찍어 완성도를 높여주세요.

19 극락조화도 몬스테라와 동일하게 잎맥 디테일을 더해주세요. 화분의 단 윗부분에도 은은하게 선으로 하이라이트를 더해줍니다.

TIP● 둥근 화분의 하이라이트를 더할 때, 선의 양 끝에서 힘을 빼고 선의 가운데가 제일 진하도록 강조해 보세요. 화분의 둥근 원통 느낌이 더욱 살아납니다.

20 극락조화와 몬스테라 잎들의 흰색 톤이 다소 튀는 것 같아서 아쉽다면 [알파 채널 잠금]을 〈하이라이트 & 디테일〉 레이어에 걸어볼게요. 기존 초록색을 대각선으로 상승시키고 색조도 살짝 왼쪽으로 이동하여 따뜻한 색을 만들어 편하게 채색해주세요. [알파 채널 잠금] 기능 덕분에 삐져나가게 채색해도 본래 잎맥 형태만큼만 채색됩니다.

TIP● 여러 레이어 속 요소들의 크기 및 위치를 한꺼번에 움직이고 싶을 때, [선택] 툴과 [이동] 툴을 활용하기 직전에 조정하고 싶은 물체의 요소가 담긴 모든 레이어를 클릭, 오른쪽 스와이프, 스와이프 반복하여 다중 선택해 주세요. 단 마스크가 생성되어 있는 상태에선 마스크까지 꼭 함께 선택해야 합니다. 그 상태에서 [선택] 툴에서 올가미 지어준 뒤, [이동] 툴로 한꺼번에 움직여주세요.

21 이제 그림의 가운데에 타이틀을 넣어볼게요. 캔버스에 직접 적어도 괜찮고, 연습했던 파일에서 그대로 복사해서 붙여 넣을 수 있어요. 손 글씨를 연습했던 캔버스로 넘어와서, 〈연습〉 레이어를 선택해 주세요. 레이어 중 일부만 복제해 볼게요. [선택] 툴로 해당 타이틀만 선택한 뒤, 하단의 [복사 및 붙여넣기]를 선택해 주세요.

22 새로이 복제된 레이어의 섬네일을 클릭 후, [복사하기]를 눌러주세요.
다시 그림 캔버스로 돌아와 [동작] – [추가] 탭에서 [붙여넣기]를 하면, [이동] 툴이 활성화되면서 불러와집니다. 원하는 만큼 크기와 위치를 조정해 주세요.

23 이 레이어를 〈손글씨〉 레이어라고 할게요. 이번에는 두 줄로 재배치하기 위해, [이동] 툴을 빠져나와 다시 [선택] 툴로 'PLANTS'만 선택해 주세요. 그다음 [이동] 툴을 활용하여 밑줄로 이동시켜 줍니다.

24 손 글씨는 이미 검은색이어서 색채 조정을 해도 회색 계열만 가능해요. 이럴 때 [알파 채널 잠금]처럼, 기존 형태를 유지하며 색을 편하게 더하는 방법은 [클리핑 마스크] 기능을 활용하는 거예요.

〈손글씨〉 레이어 위에 새로운 레이어를 추가한 뒤, 새로운 레이어의 섬네일을 클릭하여 [클리핑 마스크]를 택해주면 〈손글씨〉 레이어에 속하게 됩니다.

25 우선 [색상] 툴에서 원하는 색상을 선택합니다. 예시로 팔레트의 초록색을 골랐어요. [색상] 툴의 동그라미를 드래그해서 캔버스에 드롭하여 채워주세요.

본래는 캔버스 전체가 덮여야 하지만, 클리핑 마스크 기능 덕분에 손 글씨 모양만큼만 해당 색감이 드러나게 됩니다.

26 이제 레이어를 정리하고 마무리합니다. 〈스케치〉 레이어를 체크 해제하여 보이지 않게 만들고, 최상단의 〈Sketch Paper〉 텍스처를 체크하여 켜주세요.

전체 분위기를 점검하며 색채 조정하고 싶은 부분을 정리하면 완성입니다.

파 스 텔 Pastel

Lesson # 04

무슬무슬 따뜻한 질감이 매력적인 파스텔로 멋진 풍경을 그려보세요.

풍경화도 어렵지 않아요. 강조와 생략!

다양한 색상을 더해보며 나만의 색감을 찾고, 나만의 무드를 쌓아가 보세요.

핑크빛 구름 스케치하기.

Check Point!

- 풍경을 그릴 때에도 생략과 강조를 적용해 보세요.

- [스플릿 뷰]로 〈참고 4-4-2〉 사진을 띄워놓고 스케치와 채색을 진행하세요.

필요 레이어 수

13개

컬러 가이드

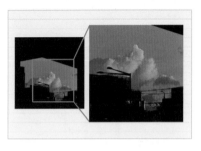 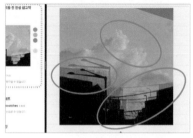

01 평소에 길을 걷다가 그려보고 싶을 만큼 아름다운 하늘 풍경을 마주한 적이 있을 거예요. 이번 챕터부터는 실제 사진을 참고하면서 그려 볼게요. 사진 속 모든 풍경을 그림에 다 담을 필요 없이, 〈참고 4-4-2〉처럼 핵심 풍경 위주로 확대해서 크롭한 뒤 그려보는 거예요. 묘사할 요소는 오히려 줄어들면서도, 풍경의 감동은 더욱 커지기도 합니다.

02 완성된 그림을 실제 풍경 사진과 겹쳐 보았을 때 비율이 다소 어긋나 있는 것을 볼 수 있어요. 그림을 그릴 때, 어디까지나 풍경은 참고할 뿐, 비율이 정확해야 한다는 부담은 내려놓아도 좋아요.

03 또한 핵심 풍경인 하늘을 강조한 만큼, 주변의 부속들은 과감히 생략해도 좋아요. 예시로, 스트라이프 무늬의 난간, 간판 속 글자들, 우측 상단의 검은 벽은 생략했습니다.

컬러 가이드	레이어	브러시
●	스케치	더웬트

04 갤러리에서 오른쪽 상단의 [+]버튼을 눌러 만들어두었던 커스텀 캔버스를 생성해 주세요. 〈자료 4-1〉 스케치 가이드를 저장한 후, 왼쪽 상단 메뉴 [동작]-[사진 삽입하기]로 가져옵니다. 만일 레이아웃을 잡는 초기 스케치부터 직접 그려보는 연습을 원한다면, 이 단계는 건너뛰어도 좋아요. 〈자료 4-1〉 레이어는 불투명도를 적당히 낮게 조절하고, 스케치를 위한 새로운 레이어를 생성합니다.

05 복잡한 실제를 도형처럼 단순화한 뒤, 다시 세밀하게 구조를 쪼개가는 순서로 접근하면 훨씬 쉬워요. 따라서 전체적인 비율을 생각하며 큰 레이아웃부터 잡아볼게요. 하늘과 건물 간의 비율을 고려하면서, 건물은 양쪽으로 한 세트씩 둘게요. 가로등의 위치와 길이도 표시해 주세요. 좌측 하단의 가로수 외곽과 하늘의 구름 크기와 형태도 러프하게 표시합니다. 왼쪽에서 나타나며 크게 뭉쳐있는 2개, 오른쪽에서 납작하게 떨어져 있는 1개를 그려주세요.

06 만약 전반적인 배치가 아쉽다면 [선택] – [이동] 툴로 원하는 부분을 보완해주세요.

마음에 든다면, 요소별로 세밀하게 쪼개어 나갈게요. 건물의 왼쪽 세트에서는 간판 위치, 뾰족한 지붕, 2단으로 내려가는 건물을 표시해 줍니다. 오른쪽 세트에서는 여러 단으로 내려가다가, 제일 납작한 단은 왼쪽 건물들과도 이어주세요. 가로등은 2개의 갈래로 나눠지면서, 가로등 헤드가 달려있어요.

컬러 가이드	레이어	브러시
	Pastel Paper	Pastel Paper

07 구름의 몽글몽글한 모양도 조금 더 섬세하게 쪼개주세요. 눈에 띄게 볼록 튀어나오는 부분부터 먼저 잡은 뒤, 잔잔한 모양을 더해가면 편합니다. 작은 구름들도 그린 이후에는, 입체감으로 어두워질 부분들을 미리 빗금으로 표시해주면 좋아요. 가로수는 자글자글한 선으로 흐름을 잡아주고, 건물의 전선 등 디테일도 넣어주세요. 스케치는 가이드의 역할이니 흐름과 뉘앙스를 잡아주는 것만으로 충분해요.

08 스케치가 끝났으니 〈자료 4-1〉 레이어는 삭제하고 〈스케치〉 레이어의 불투명도는 적절히 낮춰주세요.
그다음 파스텔 페이퍼 텍스처 브러시를 활용하여 종이 텍스처를 만들어 주세요. 블렌드 모드는 오버레이로 설정하고, 레이어 불투명도는 우선 약 30%로 조정해 주세요. 채색 완성 후에도, 원하는 종이 느낌만큼 불투명도를 조절하면 됩니다.

TIP● 종이 텍스처 크기는 캔버스 크기에 따라 다르게 적용됩니다. 혹시나 종이 텍스처의 질감 자체를 확대 혹은 축소하고 싶다면, 브러시 툴에서 해당 브러시를 한 번 더 클릭 후, [브러시 스튜디오] 내 [그레인] 탭의 비율을 조절해 주세요. 그 후 종이 텍스처 레이어 만드는 과정을 다시 진행하면 됩니다.

핑크빛 구름과 풍경 1차 채색하기.

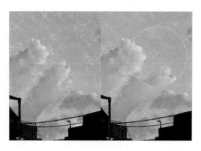

01 컬러팔레트를 설치할게요. 〈자료 4-3〉 컬러 팔레트를 다운받아서 최상단으로 올려 기본값으로 설정해 주세요.

왼쪽 상단부터 종이 바탕색과 채색을 위한 총 7가지 색상이 들어있어요. 이번에는 특히나 직접 색감을 고르는 연습을 강화할 거예요.

02 최하단부터 〈0 숨겨진 바탕〉, 〈1 하늘〉, 〈2 구름〉, 〈3 건물〉, 〈4 건물 디테일〉 레이어를 만들어주세요.

이전 챕터들과 마찬가지로, 종이 텍스처 레이어는 최상단에 위치한 상태에서 채색이 끝날 때까지 꺼놓습니다.

TIP● 최하단의 〈0 숨겨진 바탕〉은 모든 레이어의 밑에서 그림의 깊이를 더해주는 감초 역할을 합니다. 파스텔 브러시로 채색하며 중간중간 비어있는 부분에서 은은하게 드러날 거예요. 오른쪽 그림을 보면 하늘의 색감이 더 풍성해 보이지요? 흥미로운 점으론, 무난하기보다 되레 정반대의 튀는 색감을 선택하여 깔아주기도 합니다.

컬러 가이드	레이어	브러시
	0 숨겨진 바탕	kits. Pastel – Canvas

컬러 가이드	레이어	브러시
	1 하늘	kits. Pastel – Canvas

03 파스텔 캔버스 브러시로 아래부터 덮어볼게요. 브러시 크기를 매우 크게 한 뒤, 필압을 약하게 하여 화면에 미끄러지듯이 더합니다. 혹은 브러시 불투명도를 적절히 낮춰주세요. 중간 지점으로 갈수록 옅어지며 그러데이션 됩니다. 그 지점부터는 조금 더 시원한 노란색을 위해, 색조를 오른쪽으로 이동해주세요. 동시에 네모 칸에서 10시 방향 대각선 상승으로 가로축에 닿으면 더 맑은 톤이 됩니다. 기존 색과 자연스레 이어지며 부드럽게 그러데이션 되도록 더해주세요.

04 이번에는 색조에서 초록 구간을 막 넘어간 직후까지 더욱 오른쪽으로 이동해줍니다. 동일한 방법으로 아래의 색감들과 자연스레 이어지도록 그러데이션 하며 채워주세요.

05 〈1 하늘〉 레이어에서 팔레트의 하늘색을 더해주세요. 파스텔 채색이 성근 부분들에서 숨겨진 바탕이 은은하게 드러날 거예요. 채색 마무리 단계에서 텍스처 느낌을 강화하고, 밀도를 덜어내는 팁도 더할 예정이니, 우선 취향에 따라 더 밀도 있게 채워주세요.

컬러 가이드	레이어	브러시
	2 구름	kits, Pastel – Canvas

06 하늘도 한 가지 색으로 일률적으로 칠하기보단, 풍성한 색감으로 표현해 볼게요. 바로 색조를 아주 조금 오른쪽으로 움직여 더 차가운 파랑으로 택한 뒤, 캔버스 상단 부근에서 그러데이션 해주세요.

07 〈2 구름〉 레이어에서 1차 바탕색은 하이라이트도, 어두운 입체감도 아닌 고유한 중간톤을 더해주세요. 노을에 붉게 물든 중간톤을 고려하여, 팔레트의 첫 번째 연주황색으로 채색합니다.

TIP● 섬세한 외곽 표현을 위해 브러시 사이즈를 작게 하면 편해요. 기존의 스케치 형태는 유연하게 참고할 뿐, 필요시 원하는 만큼 더 덧붙이거나 깎아내며 표현해 주면 되어요.

TIP● 작은 구름처럼 흩날리는 외곽 느낌을 더하고 싶을 땐, 브러시 불투명도를 적절히 낮춰준 뒤, 필압을 최소화하여 툭 툭 얹어주세요. 반대로 외곽을 깎아내듯 다듬고 싶을 땐, [지우개]에서 동일한 세팅으로 툭 툭 털어내 주듯 지워주세요.

컬러 가이드	레이어	브러시
●	3 건물	kits. Pastel – Canvas

08 〈건물〉 레이어에서 건물 전체 실루엣을 우선 진회색으로 채색해주세요. 건물의 외곽을 똑 떨어지게 밀도 있게 채우고 싶다면, 브러시 사이즈를 줄이고 필압을 강하게 하여 덧칠합니다. 왼쪽 건물의 밝은 부분도 표현해 볼게요.

이처럼 채도가 최소한인 회색 계열의 하이라이트 색감을 고를 때, 명도만 밝아지도록 수직으로 상승하면 좋아요. 그 상태에서 색조만 왼쪽으로 움직이면 붉은 뉘앙스까지 더해진 회색이 됩니다.

09 왼쪽 하단의 가로수와 겹치는 부분은 더 어두운 색감으로 덮어주세요. 어두운 입체감을 고를 때와 동일한 방법으로 기존 진회색에서 4시 방향으로 대각선 하강하거나 그냥 검은색을 사용해도 좋아요.

밀도가 꽉 뭉치는 듯 칠하다가 외곽 부분은 성글게 처리하면, 마치 푸슬푸슬한 느낌의 가로수 잎이 아웃 포커싱된 느낌을 표현할 수 있어요.

TIP● 어두운 배경이라 스케치가 잘 보이지 않을 땐, [클리핑 마스크]를 활용할 수 있어요. 〈스케치〉 레이어 위에 새 레이어를 만들고 [클리핑 마스크]를 걸어줍니다. 해당 레이어가 택해져 있는 상태에서, 밝은 형광색 중에 고른 뒤 [색상] 툴의 동그라미를 캔버스에 드래그 앤 드롭하며 부어주세요.

그다음 〈스케치〉 레이어의 불투명도를 올려주면 스케치가 밝은 형광색으로 보이게 됩니다.

컬러 가이드	레이어	브러시
●	4 건물 디테일	kits, Pastel – Canvas

10 다시 〈3 건물〉 레이어로 돌아와, 건물들의 일부를 가로수만큼 어둡게 눌러주세요. 새롭게 색감을 선택할 필요 없이 스포이트 기능으로 가로수의 어두운 색감을 추출해 줍니다. 덧칠하며 밀도 높아지게 채색해주셔도 좋아요.

만일 기존의 밀도와 외곽 형태를 유지하면서 편하게 채색하고 싶다면, 해당 레이어를 잠시 [알파 채널 잠금]을 걸어준 뒤 채색하면 됩니다.

11 이제 〈4 건물 디테일〉 레이어로 넘어와, 간판 채색을 위해 기존 진회색의 색조는 파란색 구간으로 옮기고 채도가 높아질 수 있도록 네모 칸에서 오른쪽으로 이동해주세요.

당장 색감이 마음에 들지 않아도 괜찮아요. 형태를 고려하며 채색해준 뒤, [색조, 채도, 밝기] 기능으로 색채를 조정해 주면 됩니다.

12 가로등은 가로수와 구분될 수 있도록, 그보다 밝은 팔레트의 진회색으로 채색합니다.

그 김에 간판도 어둠이 덮인 느낌처럼 살살 성글게 덮어주면, 튀지 않고 은은하게 드러날 수 있어요.

13 그다음 가로수의 검정에 가까운 색감을 스포이트 기능으로 편하게 추출해 준 뒤, 가로등의 머리 및 전선 등을 모두 더해줍니다.

TIP● [Quick shape] 기능으로 직선을 쉽게 그어 보세요. 선을 그은 상태에서 펜슬을 떼지 않고 조금 기다리면, 직선으로 자동 변환됩니다.
만일 곡선을 쉽게 긋고 싶다면, 해당 브러시의 [브러시 스튜디오] 설정에서 [안정화] 탭의 StreamLine [양]을 높여주세요.

14 진회색에서 명도만 밝아지도록 수직으로 상승한 색을 택하여, 가로등 왼편에 하이라이트 표현도 더하여 1차 채색을 마무리합니다.

TIP● 건물의 디테일 요소와 건물 레이어를 다른 레이어로 나눠준 덕분에, 수정이 편리해졌어요. 색채 조정 외에도 요소들을 [지우개]로 다듬거나 크기 및 위치를 수정하고 싶을 때, 큰 건물들은 그대로 유지하면서 수정할 수 있어요.

입체감과 디테일 더하고 텍스처 완성도 높이기.

Check Point!

· [클리핑 마스크]와 [레이어 마스크], [알파 채널 잠금] 기능을 다양하게 활용할 수 있어요.

레이어	브러시
2 구름	kits. Pastel – Soft

컬러 가이드	레이어	브러시
●	2 구름	kits. Pastel – Soft

컬러 가이드	레이어	브러시
●	2 구름	kits. Pastel – Soft

01 〈2 구름〉 레이어로 돌아와 어두운 입체감부터 더해볼게요. 다만 뭉게구름 특성상 [알파 채널 잠금] 없이, 계속 덧칠하면서 [지우개] 툴로 포슬포슬하게 외곽을 다듬어가도 충분해요. 파스텔 소프트 브러시의 필압을 최소화하거나 브러시 불투명도 자체를 낮추면, 부드러운 그러데이션을 더욱 편하게 더할 수 있어요. 이처럼 흩어지는 브러시 결 특성을 활용하면, 자연스럽게 색감이 섞이면서 더욱 풍성해 보여요.

02 어두운 입체감은 평소처럼 1차 바탕색인 연주황색에서 대각선 하강하는 방법 대신, 파란 계열의 색을 별도로 더해주면 좋겠어요. 팔레트의 파란색을 선택하고 색조를 조금씩 좌우로 움직이거나, 살짝만 대각선 상승해 주면 색감은 더욱 풍성해집니다. 구름의 뭉글뭉글한 느낌을 강화하기 위해서, 외곽 중 꽉 잡아야 할 부분은 필압을 조금 더 강하게 덧칠해 주며 밀도를 높여주세요.

03 이제 핑크빛을 더해볼게요. 기존의 1차 바탕색과 잘 어우러질 수 있도록, 팔레트의 진분홍색으로 그러데이션 해주세요. 파란색 〉 진분홍색 〉 연주황색으로 점차 밝아지는 느낌의 입체감이 만들어집니다.

TIP● 조금 더 맑게 진한 색감을 원한다면, 채도가 높아지며 밝아지도록 상단 가로축에 가까운 색감들을 함께 활용해 주세요.

04 포인트로 더 묵직하게 어두워지고 싶은 부분에는 팔레트의 보랏빛 진파란색을 더해주세요. 참고 완성 작품은 정답이 아니기에, 어디까지나 '내가 파고들고 싶은 선'까지만 앞의 입체감 표현 단계들을 번갈아 가며 표현해 보세요.

05 하이라이트를 넣기 전에 〈참고 4-4-2〉의 사진에서 잠시 하이라이트 위치를 짚어볼게요. 이 흐름 중에서도 제일 밝은 부분들은 밝게 콕콕 찍어 강조하면 되겠어요.

06 우선 전체적인 하이라이트 흐름을 고려하여 팔레트의 연노란색을 택해서 포근한 느낌을 더해주세요. 역시나 중간중간 색조를 좌우로 조금씩 움직이거나 밝아지도록 네모 칸에서 가로축을 따라 왼쪽으로 움직여주면 색감은 더욱 부드럽고 풍성해집니다.

컬러 가이드	레이어	브러시
	2 구름	kits. Pastel – Soft

컬러 가이드	레이어	브러시
	건물 불빛	kits. Pastel – Canvas

컬러 가이드	레이어	브러시
	(알파) 건물 불빛	kits. Pastel – Canvas

07 마지막 정점의 하이라이트를 더해볼게요. 제일 밝은 부분을 위해, [클래식] 탭에서 하얀색에 가깝도록 왼쪽으로 이동하여 선택 후, 톡 톡 찍어주세요.

그다음 은은하게 그러데이션 되며 퍼지도록, 필압을 최소화하며 외곽을 풀어줍니다.

08 이제 건물 불빛만을 위한 레이어를 〈3 건물〉과 〈4 건물 디테일〉 레이어 사이에 만들고, 파스텔 캔버스 브러시로 하얀색 불빛의 형태만 잡아주세요.

만일 여기서 조금 더 디테일에 욕심을 내고 싶다면, 불빛을 나누는 창문틀을 [지우개] 툴로 얇게 지워줍니다.

09 〈건물 불빛〉 레이어에 [알파 채널 잠금]을 걸어 준 뒤, 팔레트에서 두 가지 색을 적절히 더해주세요. 그럼, 불빛이 더욱 은은하고 풍성한 색감을 지니게 됩니다.

10 이제 아날로그 분위기를 더 강화할 수 있는 텍스처 완성도를 더해볼게요.

〈1 하늘〉, 〈2 구름〉, 〈3 건물〉 레이어마다 섬네일을 클릭하여 [마스크]를 더해주세요. 마스크 레이어에 검은색으로 채색한 만큼 숨겨지는 기능을 활용해 볼게요. 단, 깔끔한 느낌을 선호한다면 이 단계는 건너뛰고 마무리해도 좋아요.

11 〈1 하늘〉 레이어의 〈레이어 마스크〉를 선택합니다. 흩뿌리기 브러시와 검은색을 택한 뒤, 브러시 사이즈를 적절히 크게 조절해 주세요. 필압을 최소화하고 화면에 미끄러지듯이 은은하게 흩뿌려보세요. 나머지 2, 3번 레이어의 〈레이어 마스크〉마다 취향에 따라 원하는 농도만큼 흩뿌려주세요. 아래에 깔아두었던 〈숨겨진 바탕〉 레이어의 색감이 드러나면서 텍스처의 깊이가 더해집니다.

12 만일 숨겨진 바탕색이 다소 튀는 느낌이라면, 〈0 숨겨진 바탕〉 레이어를 선택 후 [조정] – [색조, 채도, 밝기] 기능으로 색채를 조정해 주세요. 이제 〈스케치〉 레이어를 체크 해제하고 최상단의 〈Pastel Paper〉 텍스처를 켜주세요. 전체 분위기를 점검하며 색채 조정 후 마무리합니다.

수 채 화 Watercolor

Lesson # 05

맑은 색상을 겹겹이 쌓아 완성하는 수채화로 따뜻한 봄날의 카페를 그려보세요.
아이패드로도 맑은 색감을 만들어내고 부드럽게 블렌딩하여
멋진 수채화를 완성할 수 있어요.

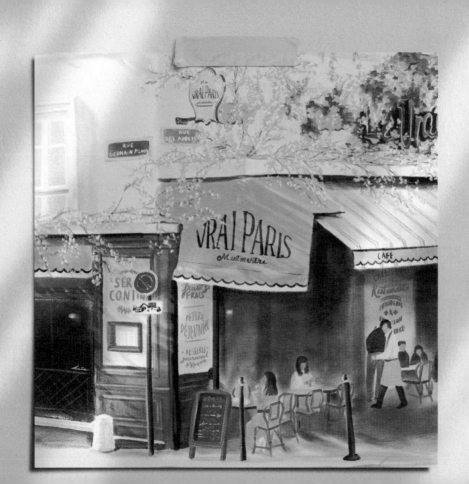

풍경과 작은 인물들 스케치하기.

Check Point!

- 복잡한 풍경화도 투시를 이해하고, 생략과 강조를 적용하면 문제없어요.

- [스플릿 뷰]로 〈참고 5-4-2〉 사진을 띄워놓고 스케치와 채색을 진행하세요.

필요 레이어 수

19개

컬러 가이드

컬러 가이드	레이어	브러시
●	스케치	더웬트

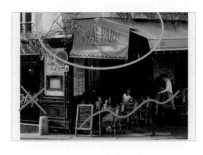

01 이번에도 복잡해 보이는 풍경을 어떻게 담아야 할지 막막할 수 있어요. 하지만 이전 챕터에서 연습해 왔듯이 생략과 강조를 적용해 주세요. 이 풍경에서는 벚꽃과 노란 간판을 제일 강조하고 싶었어요. 따라서 이 부분의 묘사를 가장 섬세하게 담을 거예요. 하지만 가게 옆의 작은 꽃은 과감히 생략하고 인물들은 섬세하게 그릴 필요 없이, 적당히 실루엣만 드러나도록 표현에 힘을 뺄 거예요.

02 마지막으로 풍경 그림의 투시를 잠깐 짚어 볼게요. 각 물체를 도형화했을 때 이 건물은 현재 눈높이, 즉 카메라의 시점보다 높아서 윗면이 가려진 육면체예요.
세로선 기준으로는 평행하지만, 수평선들의 흐름은 양 끝으로 모아지는 형태가 됩니다. 우리의 그림에서도 이 흐름을 어느 정도 유지해 주면, 자연스러운 투시 느낌이 들 수 있어요.

03 새로운 캔버스를 만들고 〈자료 5-1〉 스케치 가이드를 불러와 불투명도를 낮춰주세요. 상단에 〈스케치〉 레이어를 생성합니다.
처음부터 부분마다 꼼꼼하게 그릴 필요 없이, 전체적인 비율을 고려해서 큰 레이아웃부터 잡아주세요. 건물의 세로 중심선을 먼저 잡아주고, 건물 옆면의 가로 돌출 기둥을 표시합니다. 이 위치들을 토대로, 정면의 어닝 간판 위 가로 돌출 기둥도 표시해 주세요.

04 약 4시 방향으로 어닝 간판의 각도를 긋고, 각 수평선의 흐름을 고려하여 어닝 간판의 옆면과 정면 형태를 더해주세요.

건물 옆면에서 2층 창문의 위치를 잡고, 1층에 접혀있는 어닝과 유리창을 표시해 주세요. 그리곤 내려앉는 땅을 고려하여, 건물의 밑단도 표시합니다. 스케치하면서 배치나 비율이 아쉽다면 [선택] 툴과 [이동] 툴로 원하는 부분을 보완해 주세요.

05 이제 전반적인 배치가 마음에 든다면, 세밀하게 구조를 쪼개어 가볼게요. 건물 옆면에 표지판과 땅바닥에서 낮게 솟은 돌기둥, 건축 양식에 따른 디테일을 더해줄게요. 세밀한 표현 단계까지 나아갈 필요 없이, 구조를 파악하는 정도면 충분해요.

TIP● 스케치할 때, 바로 선을 긋기보다 대략적인 비율을 고려하며 점을 먼저 찍어본 뒤 선을 그으면 더 편합니다.

06 옆면 2층 창문 크기를 그려 넣고, 창문 구조와 창문 앞 창살의 가로선만 더해주세요. 파란 표지판도 건물 옆면과 정면에 하나씩 더해줍니다. 이때 표지판의 가로선은 각 건물 수평선의 흐름을 고려해서 더해줍니다.

07 건물 정면의 2층을 마저 채워볼게요. 돌출형 간판의 고정 막대는 건물 옆면의 수평선과 평행하게 뻗어가도록 그려주세요. 간판 형태를 잡고 간판 속 글자는 위치와 크기만 대략적으로 잡아둡니다. 실외기처럼 보이는 박스는 세로 선들을 먼저 그리고, 가로선이 각 수평선의 흐름과 평행하게 뻗어가도록 그려주세요. 옆면은 건물의 옆면과 평행하게, 정면은 건물의 정면과 평행하게 그립니다.

08 채널 간판의 글자를 적어주세요. 두툼한 두께를 표현하면서도 역시나 정면의 수평선을 따라 그려줍니다. 나머지 노란색 미니 어닝 3개와 함께 초록 잎들도 대략적인 위치와 크기를 잡아주세요. 정확해야 할 필요 없이, '채색 단계에서 참고하는 가이드 역할'이 될 수 있는 정도로만 스케치하면 됩니다. 제일 복잡할 수 있는 벚꽃 줄기는 우선 건너뛰고 스케치 맨 마지막에 더해줄게요.

09 어닝 간판에서 올록볼록한 데코 위치를 미리 올록볼록한 선으로 표시해 주세요. 어닝 간판의 글자도 박스로 표시해 주거나, 미리 글자를 채워 넣어보아도 좋아요.

10 이제 건물 정면 1층으로 넘어와, 카페 코너의 벽을 채워 넣어주세요. 간판 밑에 기둥과 우드 블랙 보드를 추가합니다. 블랙 보드는 기대어 있으니 세로선이 수직일 필요 없이 오른쪽으로 살짝 기울여 주세요. 그 외에 정면 어닝 바로 밑의 자잘한 철물 구조들은 모두 생략해 주세요.

11 가장 가까운 뒷모습의 인물부터 머리, 상체, 하체 순으로 그려줍니다. 앉아 있는 의자는 단순하게 4개의 다리와 등받이로만 표현해 주세요. 테이블에 있는 인물들과 카페 종업원도 머리, 상체, 하체 순으로 각각의 포즈를 생각하며 그려줍니다. 나머지 의자와 테이블의 윤곽도 더해주세요.

도로의 방지턱 기둥과 뒷벽의 글씨도 간단히 표시해 둡니다.

12 제일 어려워 보이는 벚꽃은 벚꽃잎이 퍼져나가는 중심인 줄기를 표현해 주면 됩니다. 잔가지는 생략하고 굵직한 줄기 위주로 표시해 주는 것만으로도 충분해요. 채색 단계에서 이를 중심으로 잔가지를 편안하게 더할 수 있으니까요. 줄기의 위치는 사전에 그려놓은 실외기, 돌출형 간판, 어닝 등의 요소를 기준 삼아 그리면 편합니다.

따뜻한 분위기의 카페 채색하기.

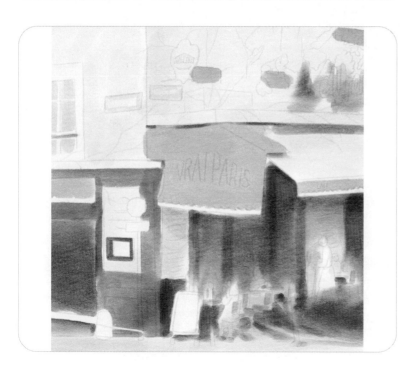

Check Point!

· 겹겹이 쌓아 올려 표현하는 수채화만의 매
 력을 아이패드 드로잉에서 느껴보세요.

브러시			컬러 가이드	레이어	브러시
kits, Watercolor - Landscape				Paper Marco	Paper Marco

01 본격적인 채색 전에 수채화 브러시를 알아볼게요. 수채화 브러시는 필압 조절로 그러데이션부터 경계선 표현까지 자유자재로 활용할 수 있어요. 필압을 약하게 하면 물을 많이 머금은 듯이 옅은 표현으로 그러데이션 하기에 좋고, 반대로 필압을 강하게 누르면 붓끝의 결이 살면서 농도가 진하고 선명하게 표현되는 장점이 있어요. 다만 수채화 특성상 원래 색상보다 연하게 발색 되는데, 이는 종이 텍스처 효과로 보완할 거예요.

02 이번에는 잠시 〈자료 5-2〉를 불러온 뒤, 그 위에 종이 텍스처를 만들어주세요.

TIP● 이번 종이 텍스처의 블렌드 모드는 [선명한 라이트(VI)]로 설정하고 불투명도를 50%로 조정합니다. 그리곤 섬네일을 클릭 후 [반전]까지 설정해 주면, 자료의 수채화 질감이 진하고 밀도 있게 살아나는 걸 확인할 수 있어요. 오버레이보다 이 방법은 연하게 발색 될 수 있는 수채화 질감에 특별하게 적용하기 좋아요.

03 〈자료 5-2〉는 삭제하고, 〈자료 5-3〉 컬러 팔레트도 설치한 뒤, 1차 바탕 채색을 위해 최하단부터 〈1 건물 외벽〉, 〈2. 노란 어닝 간판〉, 〈3 카페 나무〉, 〈4 하늘색 요소〉, 〈5 어두움〉 총 5개를 우선 만들어주세요. 수채화 특성상, 종이 텍스처 레이어를 처음부터 켜놓은 상태로 진행할게요. 텍스처가 있어도 기존 색감을 스포이트로 편하게 추출할 수 있어요. 만일 연하게 추출된다면, 색상 네모 칸의 오른쪽으로 움직여 채도만 살짝 높여줘도 충분해요.

컬러 가이드	레이어	브러시
⬤	1 건물 외벽	Kits. Watercolor – Landscape

컬러 가이드	레이어	브러시
⬤	2 노란 어닝 간판	Kits. Watercolor – Landscape

04 브러시 크기를 꽤 키운 뒤, 필압을 약하게 하여 화면에 미끄러지듯이 건물 외벽 전체를 은은하게 채색해보세요. 대신 어닝 간판, 테라스 사람들 쪽은 최대한 제외합니다. 건물 정면은 왼편에서 내리쬐는 빛을 받지 못하니 다시 한 번 덧칠하여 진하게 해주세요. 글자가 적혀있는 1층 벽이나 거리 바닥도 함께 덧칠합니다. 색조를 조금씩 좌우로 움직이며 채색하면 더욱 분홍빛이 돌거나 시원한 노란빛이 더해져 색감을 더욱 풍성하게 해줍니다.

TIP● 필압을 약하게 하면, 붓 경계를 적절히 살리며 부드럽고 풍성하게 덧칠할 수 있어요. 간혹 그럼에도 경계가 너무 짙게 칠해진 부분이 아쉬울 땐, [브러시] 툴 바로 옆의 [스머지] 툴을 활용합니다. 수채화 브러시를 선택한 뒤 문질러주면, 물 머금은 듯 부드럽게 번지도록 할 수 있어요.

05 이제 〈2 노란 언닝 간판〉으로 넘어와, 팔레트의 노란색을 선택합니다. 필압을 강하게 하여 진한 농도로 어닝들에 더해주세요. 테라스의 의자와 테이블 부분도 모두 동일하게 채워주세요.

컬러 가이드	레이어	브러시
●	3 나무	kits, Watercolor – Landscape

컬러 가이드	레이어	브러시
●	4 하늘색 요소	kits, Watercolor – Landscape

브러시
(지우개) 6B 연필

06 〈3 나무〉 레이어에선 팔레트의 적갈색을 선택하고 적절한 필압으로 나무 벽을 채워주세요. 깔끔하게 채색할 필요 없이, 오히려 필압이 달라지며 중간중간 뭉치는 붓 결은 더욱 풍성한 느낌을 줄 수 있어요. 제일 끝 나무 벽까지 칠해주세요. 필압을 약하게 해서 농도가 옅어지면 자연스레 거리감이 표현되는 동시에, 중심이 되는 왼쪽 코너가 더욱 강조되는 효과까지 줍니다. 간판 아래 어둠에 묻혀 뭉그러진 기둥 외곽 느낌을 원한다면 [스머지] 툴을 활용해 주세요.

07 〈4 하늘색 요소〉 레이어에서 하늘색으로 우선 파란 표지판의 외곽과 창문 전체를 채색해주세요. 이 요소들은 2번이나 3번 레이어에서 표현해도 충분하지만, 아무래도 같은 색감들끼리 모아두어야 나중에 색채 조정하기 훨씬 수월합니다. 만일 캔버스의 레이어 개수가 부족해질 경우, 섬네일 클릭하여 [아래 레이어와 병합] 기능을 활용해 기존 2번 혹은 3번 레이어와 합쳐주세요.

TIP● [지우개] 툴에서 6B 연필 브러시를 택한 뒤, 창문틀과 창살의 위치를 지워주세요. 처음부터 비워놓고 채색하기 다소 힘들 수 있어요. 이처럼 한꺼번에 전체 모양을 채색한 뒤 원하는 모양만큼 지우며 디테일을 표현할 수 있는 것이 디지털 드로잉의 장점이지요.

컬러 가이드	레이어	브러시
●	5 어두움	kits. Watercolor – Landscape

08 이제 《5 어두움》 레이어에서 팔레트의 두 번째 세트 갈색을 활용할게요. 건물 측면 2층의 창살, 채널 간판의 글자, 어닝 간판과 가로 돌출 기둥 사이에 그림자까지 채색합니다.

09 1층 측면 구석에 있는 어두운 유리창과 바로 밑의 어두운 단까지 표현해 주세요. 건물 정면의 어닝 간판 밑을 전체적으로 어둡게 더해줍니다.

대신 테라스 사람들과 보드는 피해서 채색하되, 이들의 그림자들은 땅으로 뻗어가 주세요.

TIP● 수채화의 채색 농도를 한 번에 진하게 만들 수 있어요. 한번 채색해준 것만으로는 농도가 옅고, 깔끔하게 덧칠하기엔 부담될 때가 있어요. 해당 레이어를 왼쪽 스와이프하여 [복제] 하면, 자동으로 밀도가 높아지고 농도가 진해지면서 겹겹이 채색해준 효과를 뚝딱 만들어낼 수 있어요. 복제된 상단 레이어의 불투명도를 원하는 만큼 조정해 주세요. 그다음 섬네일을 눌러 [아래 레이어와 병합]을 해주면 됩니다.

컬러 가이드	레이어	브러시
	(일파) 5 어두움	kils, Watercolor – Landscape

TIP● 또는 다른 색으로 일부분을 물들여서 다채로운 색감을 만들고 싶다면 [알파 채널 잠금]을 사용합니다.

〈5 어두움〉 레이어에 [알파 채널 잠금]을 걸고 팔레트의 적갈색으로 원하는 부분에 덧칠하면, 자연스럽게 색감이 물들어요. 이 방법은 덧칠 때문에 농도가 과하게 진해지거나, 색이 혼합되어 탁해지는 걸 손쉽게 방지할 수 있어요.

그림자와 디테일 더하기.

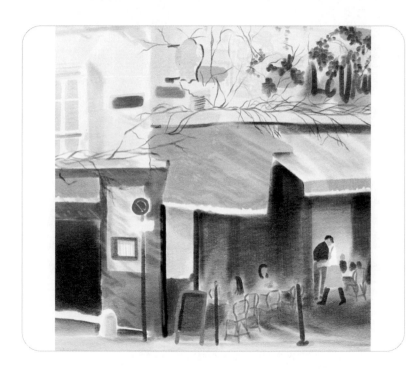

- 다양한 색상과 블렌드 모드를 잘 활용하여 적합한 그림자를 편안하게 표현해 보세요.

컬러 가이드	레이어	브러시
	입체감	kits. Watercolor – Landscape

컬러 가이드	레이어	브러시
	입체감	kits. Watercolor – Landscape

컬러 가이드	레이어	브러시
	디테일 1	kits. Watercolor – Landscape

01 이제 건물의 입체감을 표현하기 위한 레이어를 〈5 어두움〉 레이어 위에 새롭게 추가해 주세요.

어닝 간판의 노란색을 스포이트 추출해 주거나, 팔레트의 노란색을 선택하여 2층 측면 창문의 상단 틀, 정면의 미니 어닝 위편에 얇은 선으로 여러 겹 더해줄게요. 실외기의 측면과 정면 가로 돌출 기둥의 측면, 건물 측면의 돌출 기둥도 진하게 눌러줍니다.

02 돌기둥의 입체감도 더해주세요. 측면 유리창의 색감을 스포이트 추출해 준 뒤, 필압을 최소화하여 은은하게 더해줍니다.

03 〈입체감〉 레이어 위에 〈디테일 1〉 레이어를 추가해 주세요.

팔레트의 두 번째 세트 갈색으로 표지판 기둥, 어닝 간판 밑기둥 2개, 도로의 방지턱 기둥을 필압을 강하게 하며, 짙은 농도로 더해줍니다.

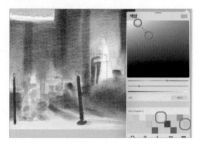

04 2층에선 채널 간판의 글자, 돌출형 간판 기둥과 두께, 실외기의 구멍을 표현해 주세요.

05 채색 후 간판 밑기둥의 색감만 조금 더 붉어지도록 조정하고 싶다면, 해당 부분만 [선택] 툴로 올가미 지어준 뒤, [조정] – [색조, 채도, 밝기] 기능을 활용합니다. 색조는 붉어지도록 왼쪽으로 움직여 44%를 만들고, 밝기는 한 칸 어두운 49% 정도로 만듭니다. 채도는 다소 쨍한 것 같으니 43% 정도로 낮출게요. 화면을 탭 하여 [미리보기]로 비교해 보면, 원래보다 중후하고 붉은 톤으로 변한 것을 볼 수 있어요.

06 색감 놀이하듯이 색감을 직접 선택하면서 디테일을 더해볼게요. 가장 가까운 인물의 옷은 팔레트의 하늘색에서 대각선 하강해 준 조금 어두운 색으로 더해줍니다.

종업원 옆 인물의 청바지는 그보다 더욱 대각선 하강해 준 색으로 표현해 주세요. 중간에 정면으로 앉아 있는 인물의 하의는 팔레트의 분홍색으로 채색합니다.

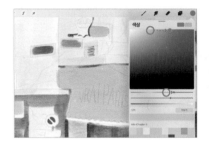

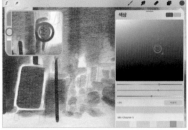

07 2층의 네모난 표지판의 파란색도 직접 색감을 골라보세요. 팔레트의 하늘색에서 조금 더 채도가 진해지도록 네모 칸에서 오른쪽으로 이동합니다. 욕심내어 조금 더 차가운 파랑을 만들고 싶다면, 색조에서 오른쪽으로 살짝 이동해주세요. 1층의 표지판도 동일한 색상으로 채색해줍니다.

08 블랙 보드는 청바지 색상을 스포이트 추출해 준 뒤, 그대로 더해주세요.
혹은 조금 더 대각선 하강하여 어두운 색감을 만들어 채색합니다.

09 〈나무 & 갈색 디테일〉 레이어를 새롭게 추가해 주세요. 브러시 사이즈를 얇게 줄인 뒤, 팔레트의 갈색으로 가이드 스케치를 고려하여 벚꽃의 중심 가지와 그에서 뻗어가는 잔가지를 더해주세요. 언제든 이 레이어에 되돌아와서 가지를 추가하거나 수정할 수 있으니 편하게 더해주세요. 채색 이후, 색채 조정으로 원하는 만큼 밝거나 채도 높게 바꿔도 좋아요.

컬러 가이드	레이어	브러시
●	디테일 2	kits_Watercolor – Landscape

레이어	브러시
디테일 2	kits_Watercolor – Landscape

10 인물들의 머리와 종업원의 바지, 그 근처 인물들의 상의를 표현해 줍니다.
〈디테일 1〉 레이어와 다른 레이어로 분류해 준 덕분에, 기둥과 겹치는 부분도 언제든 부담 없이 수정할 수 있어요.

11 〈디테일 2〉 레이어를 그 위에 새로이 추가해 주세요. 팔레트의 초록색으로 동그란 잎들을 글자 채널 간판 곁에 풍성하게 얹어줍니다. 별표 모양처럼 뭉친 잎다발을 표현해 주어도 좋아요. 위에서 빼꼼히 나온 덩굴 잎은 색조를 왼쪽으로 조금 이동해주어 따뜻한 초록을 만들면서, 네모 칸에서 대각선 상승하여 만든 연두색으로 표현합니다. 중심 줄기를 고려하여 양옆으로 톡톡 얹어주며 뻗어가 주세요.

12 이번에는 1층 표지판의 빨간색을 직접 선택해 볼게요. [색상] – [클래식] 탭에서 색조를 맨 왼쪽으로 이동하고 채도는 제일 맑고 높도록 네모 칸의 맨 오른쪽 상단을 택한 뒤, 살짝 아래로 내려 명도를 낮춰주면 간단해요.
농도가 진할 수 있도록, 필압을 강하게 더하며 표현해 주세요. 혹시나 삐뚤빼뚤하여 흰 여백이 드러난다면, 그것 또한 사랑스러운 그림체로 보이니 괜찮아요.

컬러 가이드	레이어	브러시
	디테일 2	kits. Watercolor – Landscape

컬러 가이드	레이어	브러시
	디테일 2	kits. Watercolor – Landscape

컬러 가이드	레이어	브러시
	밝은 그림자	kits. Watercolor – Landscape

13 팔레트의 황토색으로 블랙 보드의 나무 틀과 테라스의 의자들을 표현해 줍니다. 가이드 스케치를 고려하며 의자들의 디테일 구조들을 추가해 주세요.

14 팔레트의 첫 번째 연주황색을 고르고 네모 칸에서 오른쪽으로 움직여 조금 더 채도를 높여 준 뒤, 인물들의 얼굴과 손을 표현해 주세요. 반대로 종업원의 앞치마는 웜 그레이 톤이 될 수 있도록 연주황색에서 아래로 내려 명도를 낮추고, 왼쪽으로 움직여 채도도 낮춘 색을 택하여 표현해 줍니다.

15 건물의 밝은 벽면에 알맞은 그림자를 표현하기 위해 상단에 새롭게 레이어를 추가합니다. 노랑~붉은 계열 색상을 대각선 하강하면 색상이 탁해졌던 것을 역이용하여 팔레트의 연주황색을 살짝 대각선 하강하면서 붉어지도록 색조도 왼쪽으로 살짝 이동합니다. 그다음 2층 측면의 창문틀에서 기울어진 그림자부터 돌출형 간판과 어닝 위의 그림자를 표현해 주고 정면 코너의 입체감까지도 덧칠해 주세요.

레이어	브러시
그림자	kits, Watercolor – Landscape

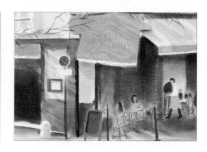

16 1층에는 코너 벽면의 그림자부터 땅바닥의 돌기둥, 블랙 보드, 테라스 의자들의 그림자까지 차근차근 더해주세요.

TIP● 블렌드 모드로 그림자 편안하게 표현하기
그 외 모든 그림자를 표현하도록 새롭게 레이어를 추가하되, 블렌드 모드를 오버레이로 바꿔줍니다.

색은 검은색을 선택해도 되지만 조금 더 부드러운 색감의 그림자를 위해 노란 계열의 색을 고르고 네모 칸의 왼쪽 하단에서 약 1/3 지점을 골라주세요.

그다음 그림자 형태를 고려하여 채색해주세요. 자연스레 색상마다 알맞은 톤으로 그림자 색감이 더해 더해지는 걸 확인할 수 있어요. 건물 측면의 어두운 유리 부분과 정면 어닝 간판 밑의 어두워지는 부분도 함께 은은하게 채색해주면 자연스레 톤도 정리됩니다. 블랙 보드의 안쪽 그림자도 표현해 주면 좋아요.

TIP● 잎이 일렁이는 그림자들을 더해줄 때, 잎
사귀 사이사이 작게 비워지는 부분들은 우선 편
하게 덮으며 채색 후, [지우개] 툴로 지워주면
됩니다. 부드럽게 뭉그러지길 바라는 부분은 [스
머지] 툴을 활용하여 문질러주세요.
이렇게 오버레이 블렌드 모드를 잘 활용하면,
각 색감에 적합한 그림자 색을 편안하게 표현할
수 있어요.

색연필로 완성도 더하기.

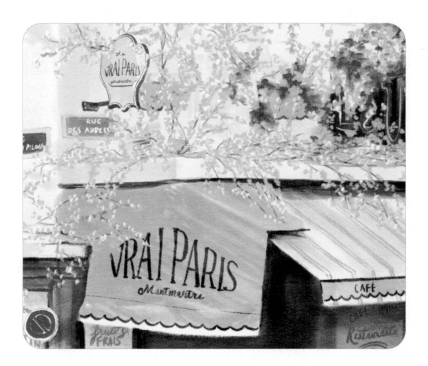

Check Point!

- 색연필로 세밀한 디테일을 채우며 그림의
 완성도를 더해보세요.

레이어	브러시
색연필 디테일	6B 연필

레이어	브러시
색연필 디테일	6B 연필

01 색연필로 세밀한 디테일들을 채워 넣어주며 마무리할게요. 〈그림자〉 레이어의 바로 밑에 〈색연필 디테일〉 레이어를 생성해 줍니다. 그래야 〈그림자〉 레이어의 블렌드 모드가 그대로 자연스럽게 적용될 수 있기 때문이에요.

색연필 브러시는 특별할 필요 없이, 기본 6B 연필 브러시로 충분합니다.

02 각 요소의 경계선 중 아쉬웠던 부분들은 스포이트 추출 기능을 활용하며, 원하는 만큼 정리하며 채워주세요.

본래 색상을 정확히 추출하기 위해, 〈그림자〉 레이어로 인해 진해진 부분을 피해서 추출해 주세요. 만일 정 피할 수 없다면 잠시 〈그림자〉 레이어 체크를 해제하여 보이지 않게 해준 뒤, 추출하고 표현해도 좋아요.

03 카페 코너 벽의 건축 양식도 표현해 볼까요? 벽색보다 자연스럽게 어두울 수 있도록, 벽색을 스포이트 추출한 뒤 대각선 하강한 색이면 충분해요.

조금 더 디테일한 표현을 욕심내고 싶다면, 표지판의 하얀 네모판에도 표지판 내용을 그려주세요. 왼편의 유리 속 펜스는 돌기둥의 회색을 스포이트 추출한 뒤, 은은하게 그어주세요.

컬러 가이드	레이어	브러시
⚪⚫	색연필 디테일	6B 연필

04 어닝 간판마다 글자와 데코도 팔레트의 갈색으로 더해주세요. 돌출형 간판에도 글자를 써주세요.

파란 표지판에는 흰색으로 글자를 더해줍니다.

컬러 가이드	레이어	브러시
⚪⚫	색연필 디테일	6B 연필

05 글자 채널 간판의 경우, 간판의 두께를 더 어두운 색감으로 표현해 주면 입체감이 생깁니다. 이를 위해 간판의 색감을 스포이트 추출한 뒤, 대각선 하강시킨 색상을 사용해 주세요. 그다음, 팔레트의 노란색으로 간판 글자마다 가운데 얇게 글자를 새겨주세요.

컬러 가이드	레이어	브러시
⚪	노란 색연필 디테일	6B 연필

06 〈노란 색연필 디테일〉 레이어를 〈그림자〉 레이어 아래에 추가해 주세요. 수정이 용이하도록 〈색연필 디테일〉 레이어와 분리해 줬어요. 어닝의 스트라이프 패턴과 카페 벽의 글자를 적어주세요. 색상은 팔레트의 노란색에서 조금 더 색조를 왼쪽으로 움직여주어 주황빛이 도는 게 좋겠어요. 오른쪽 뒤편의 글자들은 어둠에 자연스럽게 묻힌 느낌을 위해, 따로 [선택] 툴로 올가미 지어준 다음 색채 조정으로 밝기 43%, 채도 45%로 낮춰주세요.

컬러 가이드	레이어	브러시
◯	노란 색연필 디테일	6B 연필

컬러 가이드	레이어	브러시
●	(알파) 노란 색연필 디테일	kts, Watercolor – Landscape

컬러 가이드	레이어	브러시
●	벚꽃	6B 연필

07 흰색으로 카페 안 불빛 조명을 은은하게 퍼 트려주세요. 외곽은 필압을 약하게 하며 미끄러 지듯이 표현해 주시면 됩니다. 블랙 보드의 글 자도 우선 흰색으로 적어주세요.

08 레이어에 [알파 채널 잠금]을 걸어주어, 편 하게 기존 형태를 유지하며 색감을 덧칠해 주세 요. 넓고 부드럽게 채색하기 좋은 수채화 브러 시로 조명 불빛의 외곽을 노란색으로 물들입니 다. 조금 더 붉은 색감도 더할 수 있도록, 색조 를 왼쪽으로 살짝 움직인 뒤 함께 덧칠해 주세 요. 블랙 보드의 글자 중에서도 포인트 부분에 는 진한 분홍색을 직접 선택하여 덧칠해 보세 요.

09 이제 이 그림의 핵심인 벚꽃을 위한 레이 어를 그림자에 묻히지 않고, 제일 돋보일 수 있 도록 〈그림자〉 레이어보다 위에 생성해 주세요. 팔레트의 분홍색과 6B 연필 브러시를 선택하고 마치 직접 벚꽃을 한 잎 한 잎 피우는 마음으로 톡 톡 더해주세요. 기존의 벚꽃 가지를 고려하 여, 풍성하고 싶은 부분은 더욱 밀도 있게 잎을 더해주어도 좋아요.

컬러 가이드	레이어	브러시
◯	하이라이트	6B 연필

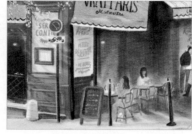

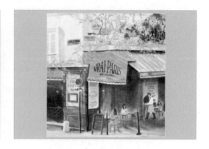

10 마지막 〈하이라이트〉 레이어를 〈벚꽃〉 레이어 위에 생성해 주세요. 흰색으로 햇빛이 왼편에서 내리쬐는 걸 고려하며 벚꽃잎마다 왼쪽 위주로 톡 톡 얹어주세요. 물론 모든 잎에 다 더해야 할 필요는 없어요.

11 카페 코너 벽의 건축 양식에서, 기존에 그어준 디테일의 바로 위에 하이라이트 역할로 은은하게 그어주면 입체감이 더욱 깊어집니다.
표지판 기둥의 왼편에도 하이라이트를 위해 얇은 선을 그어주세요. 또한 방지턱 기둥의 구 모양에도 양옆에 c자 커브 느낌으로 더해주시면, 매끈한 질감 느낌이 강화되면서 하이라이트 표현이 됩니다.

12 이제 레이어를 정리하고 마무리할게요. 종이 텍스처 레이어는 계속 켜져 있었으니, 〈스케치〉 레이어만 체크 해제하여 보이지 않게 만들게요.
전체 분위기를 점검하며 색채 조정하고 싶은 부분도 정리하면 완성입니다.

라인드로잉 Line

Lesson #06

덜어내고 생략해도 붓 터치만으로 충분히 분위기 있는 라인 드로잉을 그려보세요.
마음껏 자유롭게 색을 고르고 선을 더하며.
완성해야 한다는 부담감에서 벗어나 한 걸음 더 나아가 보세요.

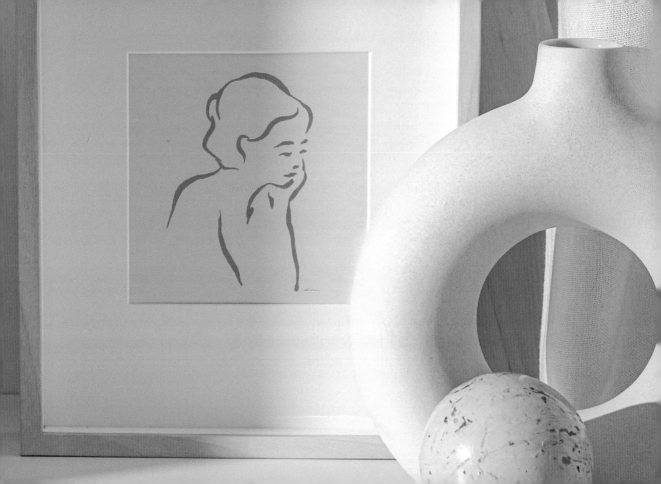

덜어냄의 매력, 라인드로잉.

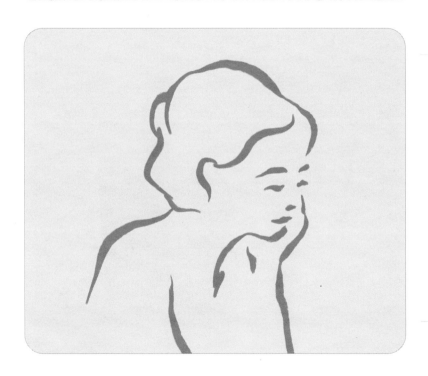

Check Point!

- 잘 그리고 싶은 마음에 경직되기보다, 난화 기법을 거치며 자유로운 표현으로 나아가보 세요.

- 트레이싱 기법으로 브러시의 강약 조절을 연습하고 필압의 변화를 즐길 수 있어요.

- [스플릿 뷰]로 〈참고 6-2〉 사진을 띄워놓고 참고하세요.

- 라인 드로잉 이후에도, 지우개의 고급 버전 인 [마스크] 기능을 활용하여 선을 편안하게 다듬거나 되살릴 수 있어요.

- 덜어내고 생략해도 충분히 매력 있고 분위 기 있는 라인드로잉을 익혀보세요.

컬러 가이드

컬러 가이드	레이어	브러시
●	스케치	연필

01 새로운 캔버스를 만들고 〈자료 6-1〉 스케치 가이드를 가져와 불투명도를 낮게 조절해 주세요. 혼자 처음부터 진행할 땐, 이 스케치 가이드처럼 러프 스케치로 위치와 비율부터 잡으면 됩니다. 특히 얼굴, 어깨 팔꿈치 등이 관절과 이목구비의 위치 정도만 표시해 주세요.

02 이제 〈스케치〉 레이어를 만들어주세요. 앞서 풍경을 그릴 때도 큰 요소부터 먼저 채운 뒤, 주위의 디테일한 요소들을 채워갔어요. 이번에도 큰 요소와 다름없는 전체적인 실루엣을 먼저 그려볼게요.

얼굴은 머리 묶은 모양과 앞머리의 흐름을 표현해 주는 것만으로 충분해요. 귀 모양도 표시해 주되, 디테일한 구조는 생략합니다.

03 얼굴 라인을 따라 흐르듯 턱과 목까지 연결해 주세요. 목덜미와 어깨 라인을 그리고 오른쪽 팔의 앞선과 턱을 괴고 있는 왼쪽 손과 손목, 팔까지 뻗어갑니다.

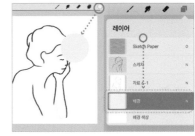

04 이제 작은 디테일 요소인 이목구비를 채워 가볼게요. 가이드 스케치의 직선을 토대로 아래를 내려다보고 있는 눈과 콧날을 더해줍니다. 눈을 기반으로 눈썹 위치도 더해주세요. 입술 전체는 생략해 주고, 앙다문 입의 라인만 그려줍니다. 상당히 간단한 스케치인데도 실제 라인 드로잉에선 더 덜어내게 됩니다. 하지만 매력적인 붓 터치가 더해진다면 분명 심플하면서도 꽉 찬 분위기가 완성될 거예요.

05 캔버스를 빠져나가 갤러리 우측 상단의 [사진]을 눌러 〈자료 6-3〉을 불러옵니다.
[색상]의 [팔레트] 탭 상단의 [+] 버튼을 눌러 새로운 팔레트를 생성해 주세요. 이미지 하단의 연베이지색과 진분홍색을 스포이트 추출하여 새 팔레트에 추가합니다. 연베이지색은 배경에, 진분홍색은 라인에 활용될 예정입니다.

06 다시 캔버스로 돌아와, Sketch Paper 브러시로 종이 텍스처 레이어를 만들어주세요. 블렌드 모드는 오버레이, 레이어 불투명도는 약 40%로 조정해 주세요.
〈배경〉 레이어를 만들고 팔레트에 추가해 둔 연베이지 색을 캔버스에 드롭하여 채워줍니다. 〈배경〉 레이어는 드래그하여 제일 하단에 배치해 주세요.

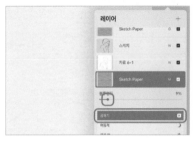

TIP● 잠시 〈챕터 1〉의 〈참고 1-3〉을 되짚어 볼 게요. 오버레이(O) 모드는 가장 자연스럽게 텍스처를 얹을 수 있지만, 밝은 색상 바탕에서는 확실하게 티가 나지 않는 단점이 있어요. 이를 보완하기 위해, 곱하기(M) 모드를 함께 활용해 주면 됩니다. 레이어를 복제하여 〈배경〉 레이어 위로 옮겨주세요. 블렌드 모드를 곱하기로 변경하고 불투명도는 9%로 설정하니, 종이 텍스처가 더 확실히 드러납니다.

07 선을 잘 표현하고 싶은 마음에 경직되어서 자연스러운 표현이 힘들 수 있어요. 잠시 새로운 캔버스를 만들고 미술 심리 상담에서도 자주 사용되는 '난화' 시간을 가져볼게요.

<u>과슈 라인</u> 브러시를 활용하여 마음껏 자유롭게 선을 더해보세요. 부드러운 곡선, 삐죽삐죽한 선뿐만 아니라 펜슬을 떼지 않고 한 번에 선을 이어서 표현해 보세요.

08 짧게 뻗친 선들도 툭 툭 점 찍듯이 더해보세요. 순간순간 어떤 각도와 압력을 더하느냐에 따라 선의 느낌이 달라지는 걸 관찰하면서 자유롭게 그어봅니다.

처음부터 만족스러운 그림을 완성해야 한다는 부담을 덜 수 있고, 한층 더 자유로워지며 해방감을 느낄 수 있게 됩니다. 그만큼 그림도 더 나아갈 수 있고요.

09 이전에 컬러 팔레트를 만들었던 〈자료 6-3〉 캔버스로 들어가서, 본격적으로 트레이싱 하며 선의 강약 조절을 연습해 볼게요. 기존 자료를 보존하기 위해, 새롭게 연습 레이어를 생성해 주세요.

TIP● 브러시 사이즈는 필압을 가장 강하게 꾹 눌렀을 때 더해지는 붓 굵기가 트레이싱할 선의 가장 두꺼운 굵기랑 비슷하도록 조절해 주세요. 그래야 강약 조절을 더 편하게 할 수 있어요.

10 상단 왼쪽의 2개의 선은 필압을 약하게 시작했다가, 중간에 강하게 더해주었다가 다시 힘을 빼며 그어주세요.

TIP● 천천히 정확하게 그리려고 하면, 경직되어 표현이 힘들어요. 오히려 적절히 빠른 속도로, 중간중간 강약 조절을 더하며 그려보세요. 선이 마음에 들지 않으면 이전으로 되돌리고 다시 그리는 과정을 반복하면 되니 편하게 연습해 보세요.

11 세 번째 선은 양 끝에서 필압을 약하게 하면서도 꿀렁이는 굴곡을 더해주세요. 네 번째 선은 위에서부터 굵게 힘주다가 꺾어지는 부근에서 살짝 힘을 뺍니다. 마지막에는 한 번 튕겨 올라갔다가 아래로 뻗칠게요.

TIP● 맨 오른쪽 선처럼 긴 선을 그릴 땐, 화면을 작게 축소하면 팔 전체를 크게 움직일 필요가 없어서 훨씬 쉽고 정확하게 그릴 수 있어요. 물론 한 번에 잇기 힘들다면, 나누어 덧칠하며 이어도 괜찮아요.

12 무엇보다 트레이싱 선을 완전 똑같이 그려야 할 필요는 없어요. 필압의 강약 조절과 선의 뉘앙스를 살리면서 연습하면 충분합니다.

상단의 왼쪽 선도 양 끝에서는 필압을 약하게 빼면서도, 둥글리는 곡선에서는 필압을 강하게 더해주세요. 두 번째 선은 중간 지점에서 꾹 누르다가 꺾어주세요. 짧은 선 세트는 얇게 시작하면서도 두툼하게 얹다가 얇게 빼줍니다. 짧은 길이에도 필압에 따른 변화를 즐겨보세요.

13 여러 선이 겹쳐 있는 마지막 선 모음은 총 4개의 선으로 끊어서 그려주세요. 선의 굴곡과 굵기에서 나오는 리듬을 따라가며 더해보세요. 이미 눈치챘을 수도 있지만, 이 선들은 우리가 그릴 라인 드로잉의 모든 선을 난이도순으로 배치해 놓은 거랍니다. 이제 본격적으로 라인 드로잉을 시작할 준비가 되었어요.

14 다시 기존의 캔버스로 돌아와서, 팔레트의 진분홍색을 택해주거나, 더 선호하는 색감을 직접 골라보세요.

〈자료 6-1〉은 삭제하고, 〈스케치〉 레이어의 불투명도는 적절히 낮춰주세요. 그리고 라인 드로잉을 위한 새로운 레이어를 〈배경〉과 곱하기(M) 모드의 〈Sketch Paper〉 레이어 바로 위에 만들어주세요.

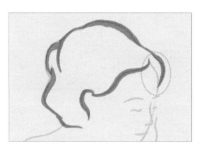

15 우선 머리의 모양을 풍성하게 더하고, 연습했던 것과 같이 4개의 선으로 나누어 이어주면서 표현합니다. 혹은 취향에 따라 굴곡을 더 나누며 더해주어도 좋아요. 귀 라인의 양 끝은 필압을 약하게 빼주면 표현이 훨씬 가벼워집니다. 앞머리는 본래 양쪽에서 갈라지지만, 한쪽만 길게 더해주면 어떨까요? 이처럼 선끼리 뭉치는 느낌일 땐, 그중 일부를 과감하게 생략해주세요.

16 턱에서 목으로 넘어가는 선은 조금 더 굴곡의 리듬을 더해주세요. 꺾이는 부분은 필압을 약하게도 해보고, 마지막에 선을 끊어줄 땐 튕기듯 올라갔다가 아래로 뻗칠게요. 어깨선은 꽤 긴 편이므로 화면을 축소해서 그어주면 편합니다. 오른쪽 팔 라인도 얇은 선으로 시작하여 중간에는 두툼하게 더해주세요. 턱을 괴고 있는 왼팔은 손목에서 잠시 가늘어졌다가 굵게 뻗어주세요.

17 턱을 괴고 있는 왼쪽 팔의 안쪽 선은 더 과감하게 짧아졌어요. 그러면서도 다른 선들과 닿지 않도록 떼어 그리면, 선끼리 여유가 생길 수 있어요.

컬러 가이드	레이어	브러시
●	(마스크) 라인드로잉	kits. Gouache – Line

18 이목구비를 채워볼게요. 코는 짧은 점처럼 톡 얹어주고 눈을 더하되, 눈 끝에 살짝 뻗치는 선을 더하면 속눈썹 느낌이 더해집니다. 눈 위치를 기반으로, 눈썹을 더해주세요. 그다음 입을 그려줍니다. 입의 모양에 따라서도 표정의 뉘앙스가 달라지기에, 마음에 드는 선이 나올 때까지 되돌리고 다시 더해보아요. 물론 크기나 위치가 아쉬울 때는 [선택] 툴로 올가미 지어서 [이동] 툴로 세밀하게 조정합니다.

TIP● 선 자체를 다듬고 싶을 때는 해당 레이어에 [마스크]를 추가해주세요. 반드시 [마스크] 레이어를 선택한 상태에서, 검은색으로 원하는 만큼 라인을 지워가며 다듬어주세요.

굳이 [지우개] 대신 [마스크] 기능을 사용하는 이유는 언제든 원본을 보존할 수 있기 때문이에요. 혹시나 다시 원하는 만큼만 채우고 싶다면, [마스크] 레이어에서 흰색으로 채색하는 만큼 되살릴 수 있어요.

19 〈스케치〉 레이어를 체크 해제하고 마무리합니다.

TIP● 그림 완성 후 캔버스를 축소해서 먼 시선으로 분위기를 체크해보세요. 마저 아쉬운 부분들을 발견하기 쉬워서, 더 만족스럽게 보완하며 완성할 수 있어요.

스 페 셜 드 로 잉

Lesson #07

앞에서 다뤄보았던 과슈와 수채화로 또 다른 멋진 그림을 그려보세요.
지금까지 다루었던 다양한 핵심 기법들을 다시 한번 활용하며
나만의 그림을 그리는 연습을 강화합니다.
완성된 그림을 특별한 굿즈로 만드는 법도 배워보세요.

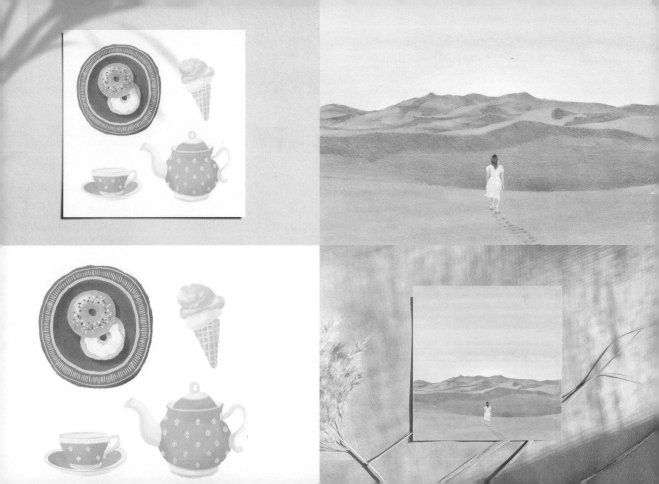

과슈로 그려보는 달콤한 티타임.

· 과슈로 달콤한 티타임을 그려보세요.

필요 레이어 수

14개

컬러 가이드

컬러 가이드	레이어	브러시
●	스케치	더웬트

01 〈자료 G-1〉을 불러와서 투명도를 낮춘 후 〈스케치〉 레이어를 만들어주세요. 베이글 접시와 베이글을 동그란 원으로 그립니다. 포개어진 베이글 속 크림치즈도 꿀렁꿀렁 더해주시고, 접시 패턴 중 제일 안쪽의 두꺼운 선도 미리 표시해주세요. 아이스크림은 중심선을 기준으로 뾰족한 콘, 납작한 세 덩이의 아이스크림을 올려주세요. 맨 아래 아이스크림은 왼편이 살짝 흘러내리듯이 재미있게 표현해 볼게요.

02 티컵은 먼저 윗면의 십자 중심선을 따라 납작한 타원을 그려주세요. 그다음 컵 밑면이 되는 타원의 아랫부분을 그려주고 옆면을 사선으로 이어줍니다. 손잡이는 기울인 물음표처럼 표현하고, 동그란 패턴도 그려주세요.

티컵의 받침대는 둥글게 솟아있는 형태예요. 따라서 넓은 십자 중심선을 따라 타원을 그린 뒤 아래에 두께를 더해주세요.

03 티포트는 우선 뚜껑 입구에서 중심선을 기준으로 납작한 타원을 그리고 뚜껑의 동그란 손잡이, 입구 안쪽으로 쏙 들어간 뚜껑의 옆면을 더합니다.

둥글둥글한 몸체는 아랫면의 타원형까지 더해지다 보니, 아예 완전한 구를 그려주세요. 양쪽에 각각 주둥이와 손잡이 모습을 더하고, 동그라미 패턴의 위치와 크기도 잡아주세요.

컬러 가이드	레이어	브러시
	Paper Marco	Paper Marco

컬러 가이드	레이어	브러시
	1 접시&콘	Kits. Gouache Canvas

컬러 가이드	레이어	브러시
	1 접시&콘	Kits. Gouache Canvas

04 이제 가이드 레이어는 삭제하고 〈스케치〉 레이어의 불투명도를 낮춰주세요. 최상단에 Paper Marco 브러시로 종이 텍스처 레이어를 만듭니다. 블렌드 모드는 오버레이, 레이어 불투명도는 우선 50%로 조정하고 잠시 꺼주세요. 레이어는 최하단부터 〈1 접시&콘〉, 〈2 아래 디저트〉, 〈3 디저트〉 총 3개를 차곡차곡 쌓아가며 만들어주세요.

05 과슈 캔버스 브러시로 〈1 접시&콘〉 레이어를 먼저 채색해볼게요. 팔레트의 첫 번째 파란색으로 접시를, 두 번째 아이보리색으로 티포트과 티컵을 표현합니다. 다소 강한 필압으로 삐뚤빼뚤 거친 외곽을 표현해주면 더욱 귀여운 느낌으로 칠할 수 있어요.

06 아이스크림콘의 색감은 팔레트의 세 번째 베이지색에서 보다 더 진한 색감이면 좋겠어요. 색상의 네모 칸에서 대각선 하강을 해도 좋지만, 붉은 색상 계열이므로 채도가 높아지도록 오른쪽으로만 이동해도 맑고 진한 색이 나오니 충분해요.

컬러 가이드	레이어	브러시
	(클) 디테일	Kits.
	1 접시&콘	Gouache Canvas

컬러 가이드	레이어	브러시
	(클) 패턴	Kits.
	1 접시&콘	Gouache Canvas

컬러 가이드	레이어	브러시
	2 아래 디저트	Kits.
		Gouache Canvas

07 [클리핑 마스크] 기능을 활용하여 디테일을 더해볼게요. 〈1 접시&콘〉 레이어 바로 위에 새로운 〈디테일〉 레이어를 만들고, 해당 섬네일을 클릭하여 클리핑 마스크를 걸어주세요. 티컵과 티포트의 배색 부분은 아쿠아 색으로 채색합니다.

TIP● 클리핑 마스크는 기준 레이어의 채색 범위 안에서만 표현되기 때문에 편하게 채색할 수 있어요.

08 〈디테일〉 레이어 바로 위에 〈패턴〉 레이어를 만든 뒤, 또다시 클리핑 마스크를 걸어주세요. 팔레트의 노란색으로 티컵과 티포트에 겹친 'ㅅ'모양 패턴과 띠를 더할게요. 팔레트의 세 번째 베이지색으로 아이스크림콘의 네모네모한 패턴도 더합니다.

TIP● 이처럼 여러 패턴과 색감이 조합된 오브제의 경우, 클리핑 마스크를 활용하면, 나중에 일부분을 수정하고 싶을 때도 요소마다 분리되어 있으니 편해요.

09 〈2 아래 디저트〉 레이어를 선택하고 아래 베이글을 팔레트의 세 번째 베이지색 그대로 먼저 칠해주세요. 아이스크림도 맨 아래 바닐라 맛을 위해, 팔레트의 두 번째 아이보리색에서 색조를 오른쪽으로 이동해주어 좀 더 노란빛으로 만든 후 채색합니다. 그리고 해당 레이어 바로 위에도 새로운 〈디테일〉 레이어를 미리 만들어만 놓고 클리핑 마스크를 걸게요.

컬러 가이드	레이어	브러시
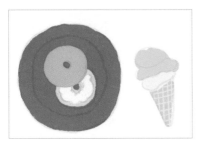	3 디저트	Klto, Gouache Canvas

컬러 가이드	레이어	브러시
●	(클) 입체감 1 접시&콘	Kits, Gouache Soft

10 〈3 디저트〉 레이어를 선택하고 팔레트의 맨 마지막 진베이지색으로 제일 위에 있는 베이글을 칠해주세요.

아이스크림에도 노란색을 선택하고 색조를 왼쪽으로 움직여 분홍색을 만들어 준 뒤, 딸기 맛 아이스크림을 얹어줍니다.

TIP● 아이스크림의 분홍빛을 좀 더 파스텔 톤으로 만들고 싶다면 채도가 낮아지도록 네모 칸에서 왼쪽으로 움직여주세요.

TIP● 블렌드 모드와 검은색으로 입체감 편하게 더하기

〈1 접시&콘〉 레이어에 새로운 [클리핑 마스크] 〈입체감〉 레이어를 추가해 주세요. 블렌드 모드는 오버레이로 설정하고, 과슈 소프트 브러시와 검은색을 택합니다.

빛의 방향이 왼쪽 상단에서 내리쬔다고 상상하며, 티포트과 티컵, 아이스크림콘의 입체감을 오른쪽과 하단 위주로 더해주세요.

11 베이글의 접시도 오른쪽과 하단 위주로 더해주면서, 베이글의 그림자까지 더해주세요.

다만 접시는 고유 명도가 어두운 물체라 그림자가 너무 진해졌기 때문에, [선택] 툴로 접시만 선택하고, [색조, 채도, 밝기]에 들어가 밝기를 올려서 조절해주세요.

컬러 가이드	레이어	브러시
	(클) (알파) 패턴 1 접시&콘	Kits, Gouache Soft

컬러 가이드	레이어	브러시
	(클) 입체감 2 아래 디저트	Kits, Gouache Soft

컬러 가이드	레이어	브러시
	(클) 디테일 2 아래 디저트	Kits, Gouache Soft

12 하지만 고유 명도가 밝은 티포트과 티컵의 패턴들은 입체감이 너무 은은해요. 직접 진한 색감을 기존 형태에서 편하게 덧칠하고 싶은데, 이미 클리핑 마스크라서 이중 클리핑 마스크를 생성할 순 없습니다.

이럴 땐 〈패턴〉 레이어 자체에 [알파 채널 잠금]을 걸어주세요. 기존의 노란색을 스포이트 추출하여 색조를 좀 더 좌측으로 이동하여 붉게 만들어주면 맑은 입체감을 표현할 수 있어요.

13 〈2 아래 디저트〉 레이어에도 새로운 [클리핑 마스크] 〈입체감〉을 추가하고 오버레이 블렌드 모드로 설정해주세요. 그다음 바닐라 맛 아이스크림의 입체감도 검은색으로 표현해주세요. 빛의 방향을 고려해서 오른쪽과 하단이 어두워지고, 딸기 맛 아이스크림 때문에 생기는 그림자도 표현해주세요. 베이글 크림치즈 밑의 그림자도 함께 더합니다.

14 크림치즈처럼 고유 명도가 밝은 물체의 입체감은 블렌드 모드 방법으로 하기에 너무 은은해요. 〈디테일〉 레이어를 선택하고, 크림 바로 옆의 베이지 색감을 스포이트 추출하여 툭툭 얹어주세요.

TIP● 티포트과 티컵의 패턴처럼 삐져나가지 않고 안전하게 채색하고 싶다면, [알파 채널 잠금]을 사용하는 것도 좋아요.

컬러 가이드	레이어	브러시
	(클) 입체감 3 디저트	Kits, Gouache Soft

컬러 가이드	레이어	브러시
	하이라이트	Kits, Gouache Soft

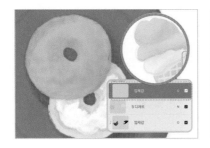

15 〈3 디저트〉 레이어에 새로운 [클리핑 마스크] 〈입체감〉을 추가하고 오버레이 블렌드 모드를 설정해주세요. 검은색으로 빛의 흐름을 고려하여 베이글 겉면과 딸기 맛 아이스크림의 우측과 하단 위주로 입체감을 더해주세요.

TIP● 이렇게 채색된 물체에 입체감을 더할 때, 삐져나갈 걱정 없이 편하게 [클리핑 마스크] 또는 [알파 채널 잠금]을 활용합니다.

TIP● 블렌드 모드와 흰색으로 하이라이트 편하게 더하기

요소마다 하이라이트가 더해지는 면적이 좁으므로, 이번에는 클리핑 마스크 도움 없이 하나의 레이어에 다 담아 표현할게요.

채색 레이어 중 상단에 〈하이라이트〉 레이어를 추가하고, 오버레이 블렌드 모드로 설정합니다.

16 여기서 흰색으로 채색하면 자연스러운 하이라이트 색감이 표현됩니다. 아이스크림콘의 왼쪽 1/3지점과 아이스크림에도 톡톡 얹어주세요. 베이글 겉면에는 빛에 제일 가까운 좌측 상단에 얹어주세요.

컬러 가이드	레이어	브러시
	깨알 디테일	Kits. Gouache Canvas

컬러 가이드	레이어	브러시
	깨알 디테일	Kits. Gouache Canvas

17 상단에 새롭게 레이어를 추가하고, 채색의 마지막 단계인 깨알 디테일들을 넣을 거예요. 팔레트의 노란색으로 접시 위에 굵고 얇은 2개의 동그라미를 그려서 패턴을 표현해줍니다. 그 다음 화면을 360도 돌려가면서 빗살 무늬를 더해주세요.

18 베이글의 깨는 처음부터 일일이 색을 골라가며 더할 필요 없이, 우선 전부 하얀색으로 톡톡 얹어주세요. 그다음 해당 레이어에 [알파 채널 잠금]을 걸고 팔레트의 진베이지색을 선택한 후 원하는 만큼 대각선 하강하거나, 색조를 움직이며 다양한 색감을 더해주세요.

19 이제 〈스케치〉 레이어를 체크 해제하고 최상단의 〈Paper Marco〉 텍스처 레이어를 체크하여 완성합니다. .
요소마다 자잘하게 나누어 채색했기 때문에, 색채를 조정하고 싶은 부분이 있다면 해당 레이어를 선택한 뒤 편하게 조정해주세요.

수채화로 그려보는 신비로운 핑크빛 사막.

Check Point!

- 수채화로 신비로운 핑크빛 사막을 그려보세요.

필요 레이어 수

10개

컬러 가이드

01 새로운 캔버스를 만들고 〈자료 W-1〉을 불러와 불투명도를 낮춰주세요. 역시 큼직한 구조부터 시작해서 자잘한 요소들을 쪼개어갑니다. 〈스케치〉 레이어를 생성하여 가로선으로 사막의 언덕들을 먼저 나누고, 작은 봉우리를 꼭짓점으로 찍어가며 꿀렁꿀렁 그려주세요. 인물의 크기와 위치도 대략적인 표시로 잡아줍니다. 크기나 배치가 만족스럽지 않다면 [선택] - [이동] 툴을 활용하여 조정해주세요.

02 전체적인 구조는 잡혔으니, 사막의 봉우리마다 입체감 겸 그림자를 표시해볼게요. 〈자료 W-4〉를 참고해보면 빛이 왼쪽에서 내리쬐듯이 대체로 봉우리마다 오른편이 어두워요. 나중에 채색할 때 구조가 복잡해서 헷갈릴 수 있으니, 스케치 단계에서 그림자들은 미리 빗금을 더해놓을게요. 특히 중간에 넓은 면적으로 가로지르는 부분은 모래의 결을 고려하여 미리 45도 각도로 표시합니다.

03 인물은 가이드에 표시된 관절을 중심으로, 머리, 원피스, 팔과 다리를 구체화합니다. 특히 오른발은 이제 막 땅에서 떼고 있기 때문에 발바닥이 보이는 자세로 그려주세요. 발자국은 참고 사진과 똑같아야 한단 부담은 내려놓고 대략적인 뉘앙스만 표현해주면 됩니다. 만일 이 표현을 미루고 싶다면, 발자국의 흐름만 긴 선으로 간단히 그려놓으세요. 나중에 채색 디테일 단계에서 필요시, 〈스케치〉 레이어로 돌아와 마저 표시해주면 되니까요.

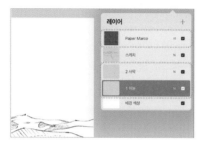

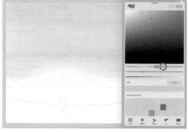

04 최상단 레이어로 Paper Marco 텍스처 브러시를 활용하여 종이 텍스처를 만들어주되, 농도가 옅은 수채화에 어울리도록 블렌드 모드는 선명한 라이트(VI)로 설정합니다. 레이어 불투명도는 약 50%로 조정하고, [반전]을 설정해주세요. 1차 바탕 채색을 위해, 최하단부터 〈1 하늘〉, 〈2 사막〉 이렇게 총 2개를 먼저 차곡차곡 만들어주세요.

05 〈1 하늘〉 레이어에서 수채화 브러시로 필압을 최소화하며 하늘색을 상단에서부터 은은하게 퍼지듯이 더해주세요. 그다음 청록빛이 더욱 돌 수 있도록, 색조를 왼쪽으로 움직인 색상으로 하늘의 중간을 더해주세요. 사막에 가까워질수록, 색조를 계속 왼쪽으로 움직여 그러데이션 되도록 더합니다. 혹시나 그러데이션의 경계가 너무 두드러져 아쉽다면, [스머지] 툴을 활용해주세요. 사막 경계선까지 채색이 넘어갔다면, [지우개] 툴로 다듬어주세요.

06 그리고 노을빛을 위한 노란색을 편안하게 덧칠하기 위해 [알파 채널 잠금]을 걸어줍니다. 그다음 색조를 왼쪽으로 쭉 옮겨서 노란색을 만들어 준 뒤, 사막과 경계에 가까운 부분에 덧칠해주세요.

컬러 가이드	레이어	브러시
●	2 사막	kits, Watercolor – Landscape

컬러 가이드	레이어	브러시
●	입체감	kits, Watercolor – Landscape

컬러 가이드	레이어	브러시
●	그림자	kits, Watercolor – Landscape

07 〈2 사막〉 레이어에서 팔레트의 분홍색으로 사막의 경계를 고려하며 전체적으로 채색해주세요. 필압은 너무 약할 필요 없이 적절히 강하게 더해줍니다. 인물은 이후에 한꺼번에 지워줄 거예요.

만일 색감을 더 풍성하게 하고 싶다면, [알파 채널 잠금]을 걸어주세요. 그다음 색조를 오른쪽으로 움직여 조금 더 주황빛이 돌도록 색상을 만들어준 뒤, 중간중간 덧칠해 주면 좋아요.

08 이번에는 입체감을 위하여 새로운 레이어를 추가해 주세요. 동일한 분홍색으로 필압을 조금 더 강하게 하며, 〈자료 W-4〉에서 그림자 외에 입체감으로 짙어진 부분들을 참고하여 채색합니다. 더 진하면서도 맑은 입체감 색상을 원한다면, [색상] 네모 칸에서 오른쪽으로 채도를 높인 색으로 진행해주세요. 농도를 더 짙게 더하고 싶은 부분은 필압을 강하게 하거나, 약한 필압으로 자연스레 여러 차례 덧칠합니다.

09 이번에는 〈그림자〉 레이어를 만들어주고, 팔레트의 보라색으로 사전에 스케치 단계에서 빗금으로 표시해뒀던 그림자 부분을 위주로 채색해주세요.

인물 바로 앞의 푹 꺼지는 지형도 느껴질 수 있도록 함께 채색합니다. 인물이 서있는 지면의 모래 흐름은 〈자료 W-4〉의 실제 그대로 자잘하게 표현할 필요 없이, 비스듬한 가로로 두껍게 더해주어도 충분해요.

컬러 가이드	레이어	브러시
	인물	[지우개] 6B 연필

컬러 가이드	레이어	브러시
	발자국	6B 연필

컬러 가이드	레이어	브러시
	색연필 디테일	6B 연필

10 우선 [지우개] 툴에서 적절히 농도가 짙은 6B 연필과 같은 브러시를 활용하여 〈2 사막〉, 〈입체감〉, 〈그림자〉 총 3개의 레이어마다 인물의 윤곽만큼 지워주세요.

그다음 인물을 위한 새로운 레이어를 상단에 생성해 줍니다. 팔레트의 연베이지색과 갈색으로 팔과 다리, 머리를 표현해 주세요.

11 이제 발자국을 위한 레이어를 새롭게 추가해 준 뒤, 푹 꺼진 지형의 색감을 스포이트 추출해 주세요. 외곽이 선명하기보단 푸슬푸슬할 수 있도록, 6B 연필 브러시를 화면에 가까이 납작한 기울기로 눕혀서 채색합니다.

만일 색상이 아쉽다면, 우선 모든 발자국의 형태를 넣은 뒤에 색채 조정해 주면 됩니다. 이쯤에서 〈스케치〉 레이어를 체크 해제해 주세요.

12 새롭게 〈색연필 디테일〉을 위한 레이어를 추가해 준 뒤, 연베이지 색상으로 팔과 다리의 아쉬웠던 외곽 표현을 정리해 주세요.

그다음 원피스의 외곽도 정리할 겸, 입체감을 위해 색조만 왼쪽으로 살짝 움직여서 조금 더 붉은 연분홍색으로 만든 후, 원피스를 전체적으로 채색해주세요.

13 팔과 다리의 입체감을 위해 맑게 진해질 수 있도록 네모 칸에서 오른쪽으로 채도를 높여줍니다. 이번엔 빛이 오른쪽에서 내리쬐듯이, 해당 색상을 팔과 다리의 왼편 위주로 채색해주세요. 다만 팔꿈치와 발바닥은 그보다 더 진해지도록, 네모 칸에서 조금 더 오른쪽으로 채도 높여준 색상으로 표현해 주면 충분합니다.

14 팔레트의 갈색을 선택하여 대각선 하강하거나 혹은 색조를 움직여주면서 머릿결을 정리해주세요.
그다음 흰색으로, 빛에 닿아 반짝이는 하이라이트 넣어주세요. 팔, 손등, 뒤꿈치, 머릿결, 흩날리는 원피스마다 오른편에서 1/3 지점을 고려하며 더해주면 됩니다.

15 사막의 경우에도 그림자의 외곽 표현이 아쉬운 부분을 위주로 스포이트 추출해가며 정리해주세요. 디테일한 표현을 위해 조금 더 진한 색감으로도 덧칠하길 바란다면, 색상의 네모 칸에서 채도를 오른쪽으로 높여주거나, 색조를 왼쪽으로 움직여주세요. 중간에 넓은 면적으로 가로지르는 부분은 스케치 단계에서 표시한대로, 모래의 결을 고려하여 45도 각도로 더하여 완성합니다.

내가 그린 그림들로 귀여운 굿즈 만들어보기.

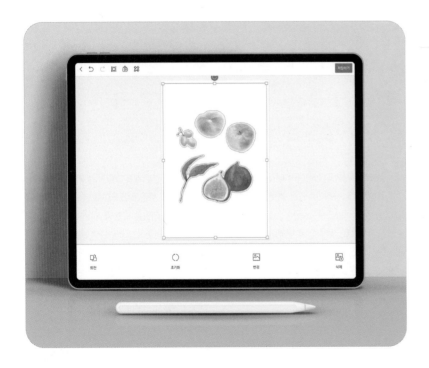

- 아이패드에서 이미지 업로드만으로도 나만
 의 굿즈를 다양하게 만들 수 있어요.

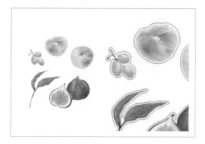

01 내가 그린 그림들을 그냥 두기엔 너무 아까
워요. 귀여운 굿즈로 만들어보는 건 어떨까요?
특히 초반 챕터의 과슈와 색연필 그림들은 귀여
운 콜라주 느낌이다 보니, 그림 모양의 외곽을
따라 커팅되는 도무송 스티커가 잘 어울릴 것
같아요. 따라서 도무송 스티커를 위한 사전 작
업으로 PNG 추출하는 방법을 먼저 익혀볼게요.

02 PNG는 JPG처럼 이미지 파일 형식이지만,
투명 배경으로 추출할 수 있는 특징이 있어요.
스티커를 만들기 위해 원본 그림 파일을 복제해
주세요. 갤러리에서 우측 상단의 [선택]을 누르
고 추출할 캔버스를 체크해준 뒤, [복제]를 눌러
주세요. 그다음 복제된 캔버스에 들어갑니다.

03 배경이 투명한 PNG 형식을 위해, 그림 외
에는 투명 배경이 되도록 배경색을 모두 비울게
요. 우선 [배경 색상] 레이어를 체크 해제해주세
요. 만일 이를 켜놓은 상태로 추출하면, 배경만
큼 전체를 하나의 이미지로 인식하게 되기 때문
입니다.

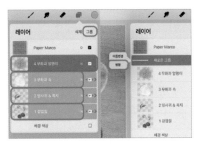

04 전체 배경을 덮고 있는 〈종이 텍스처〉 레이어도 오로지 그림에만 적용될 수 있도록 [클리핑 마스크] 기능을 활용할게요.

다만 아직 그림 레이어가 여러 개로 존재하니, 이 레이어들을 다중 선택하여 그룹으로 만들어주세요. 그다음, 그룹의 섬네일을 클릭하고 [병합]해주면 하나의 레이어로 만들어집니다.

05 이제 종이 텍스처 레이어의 섬네일을 클릭한 뒤, [클리핑 마스크]를 걸어주세요. 그럼 오로지 그림에만 적용되며, 그 외의 배경은 확실히 비워진 걸 확인할 수 있어요.

TIP● PNG 추출 전 스티커 사이즈 비율로 미리 조정하면, 스티커 제작될 모습을 고려하여 배치해볼 수 있어요. 예시로 A6 사이즈로 제작한다면, [동작] – [캔버스] – [잘라내기 및 크기 변경]에서 [설정] – [캔버스 리샘플]을 켠 상태에서 가로 '105mm' 적고 완료를 누릅니다. 이 기능은 비율을 유지하면서 크기를 조정하는 방법이에요. 그다음 다시 [잘라내기]에 들어가 마저 세로를 '148mm' 입력하고 완료합니다.

06 병합한 레이어를 택한 뒤, [이동] 툴로 각 그림을 원하는 위치와 크기로 배치해주세요. 그리고 [동작] – [공유]에서 PNG로 추출합니다.

TIP● 스티커끼리 여유 공간 없이 붙어있으면 하나의 스티커로 인식되기 때문에 적절히 띄워서 배치하는 것이 중요합니다.

07 다만 색연필처럼 농도가 다소 옅거나 성글게 채색하는 재료들은 블렌드 모드의 입체감 레이어까지 합치거나, 종이 텍스처의 클리핑 마스크를 걸 때 색감이 다소 탁하게 변해버릴 수 있어요. 그럴 땐 채색되어 있는 부분만큼만 아래에 흰 바탕을 더해주면 됩니다.

이를 위해 쉬운 방법으로, 입체감 블렌드 모드 밑의 1차 바탕 채색 레이어들만 병합하여 하나의 레이어로 만들고, 그 레이어를 복제합니다.

08 그중 아래의 레이어를 택하고 [색조, 밝기, 채도]에서 밝기를 최대로 만들면 곧 흰 채색 바탕이 됩니다. 다만 옅은 농도의 재료이다 보니, 흰 레이어끼리 여러 번 복제하고 병합하여 밀도를 높여주세요. 그다음 나머지 과정을 그대로 진행하면 색감이 탁해지는 현상이 없어요.

09 'HOUSE PLANTS' 타이틀처럼 글자 하나씩이 아닌 타이틀 전체를 하나의 스티커로 만들고 싶다면, 타이틀이 하나의 이미지로 인식될 수 있도록 흰 바탕을 만들어주면 됩니다. 앞의 과정을 모두 진행 후, 채색 레이어 바로 아래에 새로운 레이어를 만들어주세요.

10 적절한 브러시로 타이틀의 범위만큼 채색해주세요. 글자 외곽 모양을 살리고 싶다면, 이를 피해서 오로지 안쪽만 채워주세요. 그다음 동일하게 PNG 형식으로 저장하면 됩니다.

11 이제 각종 굿즈 제작 사이트에서 나만의 스티커를 만들 수 있어요. 다양한 서비스 사이트들이 있지만, 도무송 스티커의 경우에는 PNG 파일을 올리면 자동으로 외곽을 커팅해주는 서비스를 제공하는 곳도 있어요. 〈참고 7-1〉의 첫 번째 링크에 들어가 '칼선 넣기'가 유지된 상태로 [시작하기]를 눌러보세요.

12 [직접 디자인하기] 메뉴 클릭 후, '종이와 자'가 크로스 된 모양의 버튼 클릭, '사진'을 눌러 PNG 이미지 파일을 불러오세요. 이미지 모서리를 잡고 원하는 사이즈로 세팅하면 이처럼 요소마다 하나의 스티커로 외곽 커팅이 적용됩니다.

TIP● 현재는 흰색 배경에서만 작업이 가능하다고 하니 다른 배경색을 넣고 싶다면 반드시 이용하려는 사이트에 먼저 확인 후 진행하세요.

13 그 밖에도 다양한 사이트에서 거울 버튼, 스마트톡, 에코백, 파우치 등 오로지 이미지 업로드만으로 다양한 굿즈를 제작할 수 있어요. 엽서처럼 그림 전체를 그대로 적용하고 싶은 경우에는 평소대로 JPG 이미지로 추출한 뒤 업로드해도 충분합니다.

TIP● 〈참고 7-2〉의 링크에서도 다양한 굿즈를 둘러보세요.

퇴근 후, 나만의 아이패드 드로잉

초　판 1쇄 발행 2021년 05월 04일
개정판 1쇄 발행 2024년 08월 14일

지은이 키츠 (kits.)
편　집 이우경
펴낸이 최병윤
펴낸곳 리얼북스
출판등록 2013년 7월 24일 제2022-000213호
주소 서울시 마포구 월드컵로10길 28, 202호
전화 02-334-4045 팩스 02-334-4046

종이 일문지업
인쇄 수이북스

ⓒ키츠 (kits.)
ISBN 979-11-94116-07-3 10650
가격 16,800원